JN059641

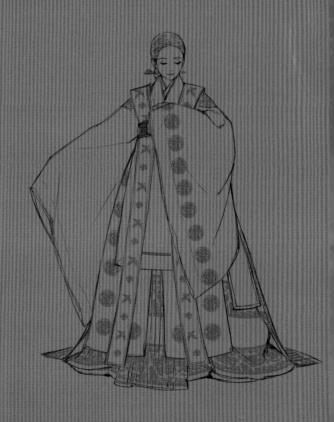

イラストでわかる伝統衣装

伝統衣装

韓服（ハンボク）・女性編

構造・髪型・装身具

［著］禹那英（ウ・ナヨン）
［訳］鄭銀志（チョン・ウンジ）

マール社

はじめに

　数年前から韓服（ハンボク）の絵を描き始めた私は、おのずから韓服に対する疑問が一つ、二つと生じるようになりました。「私は今、考証に基づき正しく描けているのだろうか」「この韓服の名前は何だろう」「いつ、どこで、誰が着たものなのだろう」

　ところが、必要な情報を見つけることは思ったより難しかったのです。どんな本を買えば良いかわからず、インターネットで探そうにも、何を、どこで検索したら良いかわからず途方に暮れてしまいました。

　韓服に対する興味を持ちながら絵を描くうちに、本も一冊、二冊と集まり、知識も少しずつ増えるようになりました。しかしながら、ある本はあまりにも学術的で、ある本は内容がとても広範囲にわたっており、またある本はイメージが少なく、いつも物足りなさを感じていました。

　そこで、一冊の本で韓服の基本的な構造や種類、簡単な歴史的背景などを、一目でわかるものがあると良いなと思うようになりました。隣の国、日本では着物を描く方法に関する本が数多く出版されていますが、韓国ではそのような本を見つけることができなかったことも残念に思っていたところでした。それなら力不足だとしても自分でやってみようと決心して取り掛かったのがこの『イラストでわかる伝統衣装 韓服・女性編』です。

　この本を通して、韓服を初めて描く方々だけでなく、単純に韓服について気になる点がある方々も、韓服に気軽に接して簡単な知識を得ることができれば良いなと願います。

　この本が出版されるまでご支援いただきました多くの方々に感謝を申し上げます。次回は『イラストでわかる伝統衣装 韓服・男性編』でご挨拶させていただきます。

<div align="right">2019 年 1 月 18 日 アトリエにて</div>

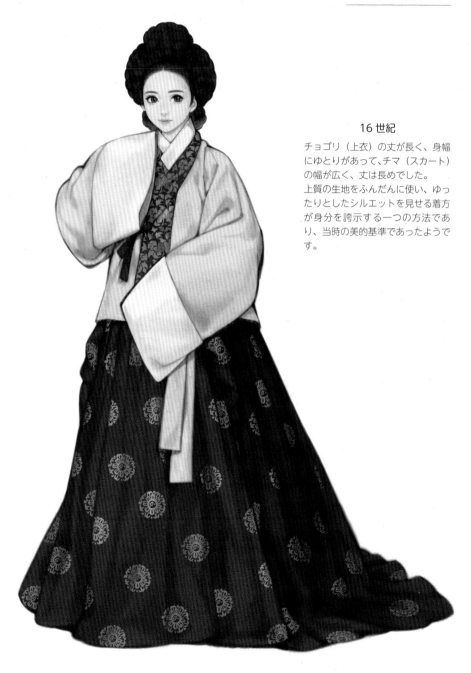

16 世紀

チョゴリ（上衣）の丈が長く、身幅にゆとりがあって、チマ（スカート）の幅が広く、丈は長めでした。
上質の生地をふんだんに使い、ゆったりとしたシルエットを見せる着方が身分を誇示する一つの方法であり、当時の美的基準であったようです。

17世紀

文禄・慶長の役（壬申倭乱）※1と
丙子の乱（丙子胡乱）※2などを経
て、チョゴリの種類が減り、生
地も少なく使うなど実用的な変
化が現れ始めます。
16世紀に比べ、チョゴリの身幅
が狭く、丈が短くなりました。

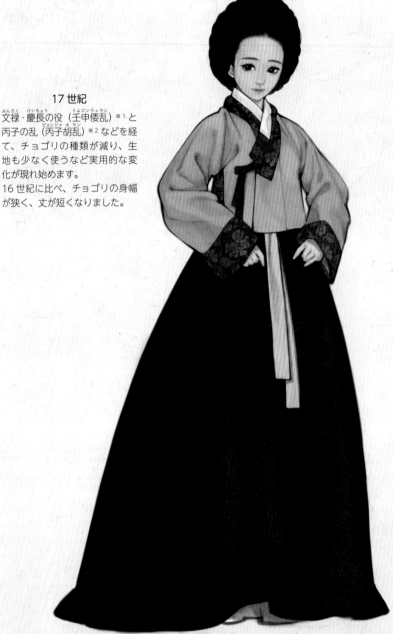

※1：文禄元年～2年（1592～1593年）の文禄の役と、慶長2～3年（1597～1588年）の慶長の役の総称。
朝鮮半島では「壬辰倭乱」と呼ぶ。秀吉が大明帝国の征服を目指し、朝鮮・明の連合軍と戦った。慶長3年
の秀吉の死によって豊臣軍が撤退
※2：1636～1637年に清が朝鮮王朝に侵入し、これを制圧した戦い

4

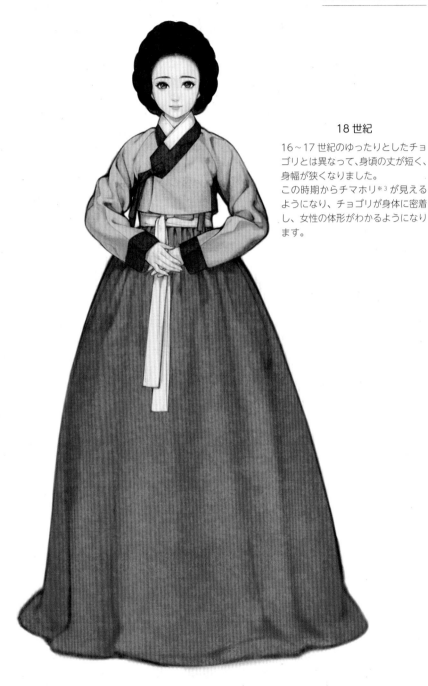

18世紀

16～17世紀のゆったりとしたチョ
ゴリとは異なって、身頃の丈が短く、
身幅が狭くなりました。
この時期からチマホリ[※3]が見える
ようになり、チョゴリが身体に密着
し、女性の体形がわかるようになり
ます。

※3：チマの腰部分の布。マルギとも言う

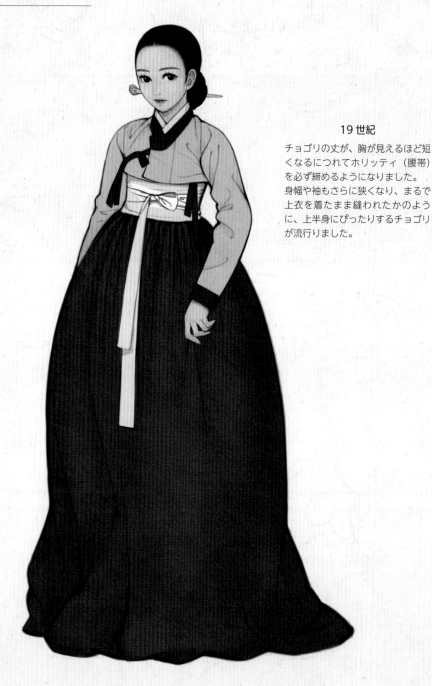

19世紀

チョゴリの丈が、胸が見えるほど短
くなるにつれてホリッティ（腰帯）
を必ず締めるようになりました。
身幅や袖もさらに狭くなり、まるで
上衣を着たまま縫われたかのよう
に、上半身にぴったりするチョゴリ
が流行りました。

20世紀

20世紀初頭、身頃の丈が非常に短かったチョゴリが再び長くなるにつれて袖幅※1も広くなり、フナペレ※2（p.30）が流行りました。
ティホリチマ※3の代わりに、改良されたチョッキホリ※4チマ（p.36）が多く着られるようになり、瓶型のチマのラインが広いAラインに変わりました。

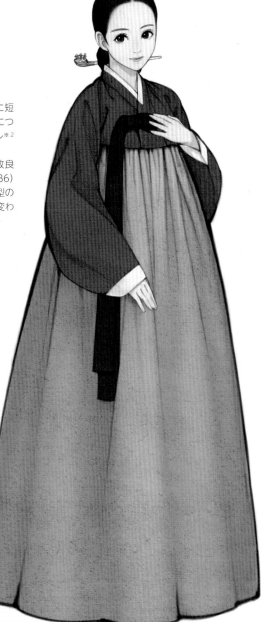

※1：和服では袖丈の部分に当たる

※2：フナの腹のようにふくらんだ袂

※3：チマの腰部分に帯が付いている伝統的形態のチマ

※4：チマの腰の部分に付けるチョッキ状のもので、チマを着用する際に、チョッキのアームホール部分を肩に掛けて着る。オッケ（肩）ホリとも言う

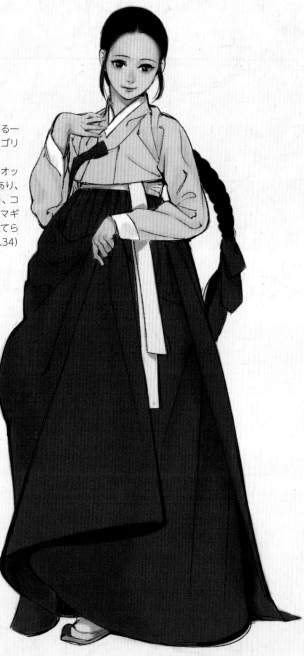

未婚女性の装い

朝鮮王朝時代の未婚女性が用いる一般的な韓服の配色は黄色のチョゴリに紅色のチマでした。

これは、婚礼時の衣装、ファルオッ（p.116）の下に着る装いでもあり、この際には、キッ（衿／p.25）、コルム（結び紐／p.28）、キョンマギ（脇付／p.34）が赤紫色で仕立てられた黄色の三回装チョゴリ（p.34）を着用しました。

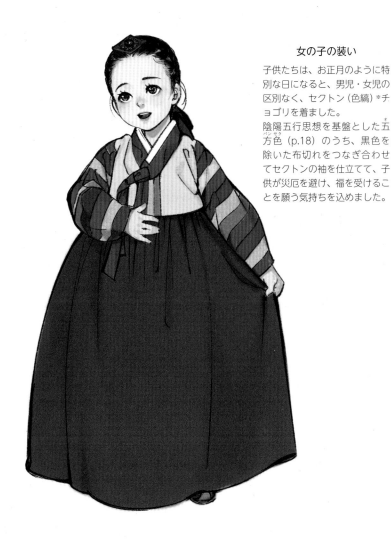

女の子の装い

子供たちは、お正月のように特別な日になると、男児・女児の区別なく、セクトン (色縞) ※チョゴリを着ました。

陰陽五行思想を基盤とした五方色 (p.18) のうち、黒色を除いた布切れをつなぎ合わせてセクトンの袖を仕立てて、子供が災厄を避け、福を受けることを願う気持ちを込めました。

※：赤、青、白、黄、緑（五方色の黒の代わり）の布切れをつないで縞模様に仕立てた幼児のチョゴリの袖、または布のこと。朝鮮王朝時代はこの五色のみが使われた。現代は、パステルカラーやピンクなど様々な色が自由に組み合わせられている。イラストを描く場合も時代考証が必要な場合を除けば自由にアレンジを楽しんでも良い

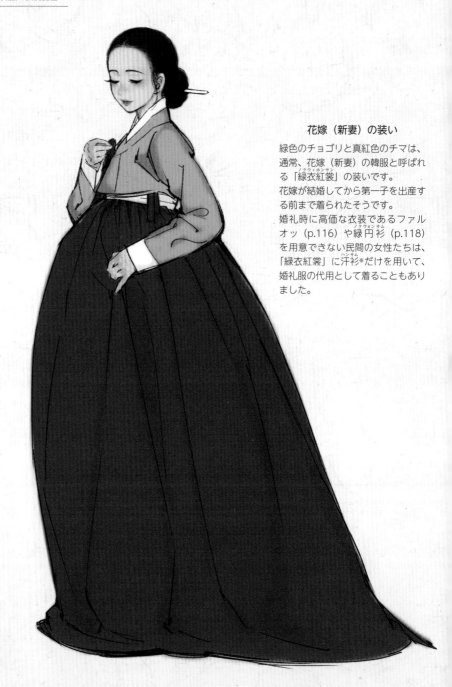

花嫁（新妻）の装い

緑色のチョゴリと真紅色のチマは、
通常、花嫁（新妻）の韓服と呼ばれ
る「緑衣紅裳」の装いです。

花嫁が結婚してから第一子を出産す
る前まで着られたそうです。

婚礼時に高価な衣装であるファル
オッ（p.116）や緑円衫（p.118）
を用意できない民間の女性たちは、
「緑衣紅裳」に汗衫※だけを用いて、
婚礼服の代用として着ることもあり
ました。

※：手を隠すためにファルオッや円衫などの礼服の袖先に付ける白い布

既婚女性の装い

既婚女性は第一子を出産すると「緑
衣紅裳」は用いず、主に玉色のチョ
ゴリに藍色のチマを着用しました。
玉色のチョゴリの代わりに、黄色の
チョゴリを着ることもありました
が、通常、年齢が高くなるほど暗い
色の衣服を着用しました。
チョゴリに赤紫色のコルム（結び
紐／p.28）を付けるのは既婚者で、
夫と生涯仲良く添い遂げることを意
味します。藍色のクットン（p.32）
は息子がいることを表しています。

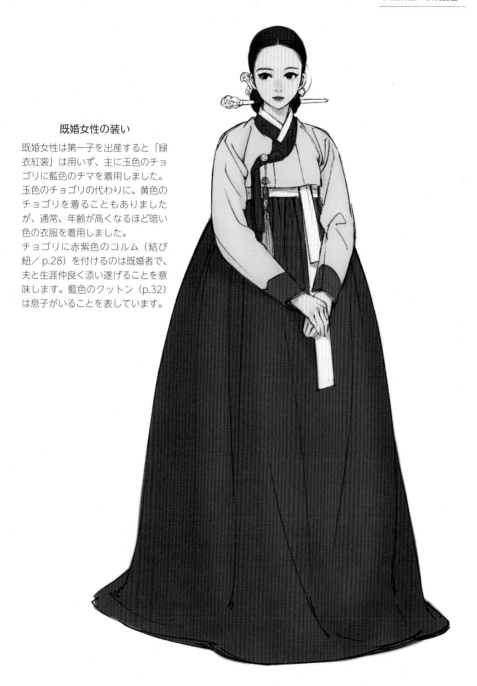

【王族】

王 (ワン)：陛下、大王、太王など、呼称は多数ある

王妃 (ワンビ)：中殿、王后など、呼称は多数ある

王世子 (ワンセジャ) ／世子 (セジャ)：王位継承者

王世子嬪 (ワンセジャビン) ／世子嬪 (セジャビン)：王世子の正妻

王世孫 (ワンセソン) ／世孫 (セソン)：次々期王位継承者

王世孫嬪 (ワンセソンビン) ／世孫嬪 (セソンビン)：王世孫の正妻

大君 (テグン)：王と王妃の間に生まれた王子

公主 (コンジュ)：王と王妃の間に生まれた娘

君 (クン)：王と側室の間に生まれた息子

翁主 (オンジュ)：王と側室の間に生まれた娘

王大妃 (ワンテビ) ／大妃 (テビ)：王の母、または先代王の王妃

大王大妃 (テワンテビ)：王の祖母、または先々代王の王妃

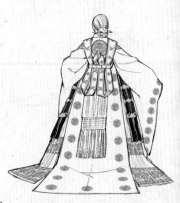

【朝鮮王朝の官職の品階（官位）】

※クァンジク ※ブムゲ

無階：別格として品階はないが最高位
　　　王妃や王子、王女など

官位	敬称
正一品 (チョンイルプム)	敬称：大監 (テガム)
従一品 (チョンイルプム)	
正二品 (チョンイプム)	
従二品 (チョンイプム)	敬称：令監 (ヨンガム)
正三品 (チョンサンプム)	
※正三品は2つに区分け	
堂上官 (タンサングァン)	
堂下官 (タンハグァン)	
従三品 (チョンサンプム)	
正四品 (チョンサプム)	
従四品 (チョンサプム)	
正五品 (チョンオプム)	
従五品 (チョンオプム)	
正六品 (チョンユクプム)	敬称：ナウリ
従六品 (チョンユクプム)	
正七品 (チョンチルプム)	
従七品 (チョンチルプム)	
正八品 (チョンパルプム)	
従八品 (チョンパルプム)	
正九品 (チョングプム)	
従九品 (チョングプム)	

合計18の官位

品外：品階に入らない最も下の職位

・正も従も発音が似ている

【身分・階級】大きく四つ（●）に分かれる

● 両班 (ヤンバン)：支配者階級。高麗時代の文班（文官）と武班（武官）を合わせて両班と呼ばれた。役職が世襲させるようになったため、家柄も示す

　士大夫 (サデブ)：両班と同じ意味

　ソンビ：儒教の理念を具現化する人格者。学識が高く、礼節を重んじ、風流を理解し、愛国心を持って社会に尽くす。多くは官職についていたが、王と意見が合わなければ辞職も厭わない。両班に属す

● 中人 (チュンイン)：医官（医者）や訳官（通訳）など、特殊な職業

● 常人 (サンイン) ／常民 (サンミン)：庶民。農民、商人、職人

● 賤民 (チョンミン)：官職に就く権利も、納税の義務もない。以下は例の一部

　奴婢 (ノビ)：使用人。財産として扱われ売買される

　妓生 (キセン)：遊女。身分の高い人の相手をするため舞芸や教養が必要

　巫堂 (ムダン)：巫女。僧侶も賤民

　白丁 (ペクション)：動物の屠殺や革を扱う

・他にも細かい分類がある

・常人は、科挙の試験を受ける権利はあっても財力も時間もなく、ほとんど受けられなかった

士庶人：科挙の試験を受けて官職に就く権利がある

支配者階級

【官女の部署】

至密 (チミル)：王、王妃の身の回りの世話

針房 (チムバン)：衣類や寝具の仕立てを担当

繍房 (スバン)：刺繍を担当

焼厨房 (ソジュバン)：宮中の食事担当

　内焼厨房 (ネソジュバン)：王の食事を担当

　外焼厨房 (ウェソジュバン)：宴会料理を担当

生果房 (セングァバン)：果物、お茶菓子などを担当

洗踏房 (セダッバン)：洗濯などを担当

洗手間 (セスッカン)：王の洗顔や入浴、トイレなどを担当

【官女の階級】

尚宮 (サングン)：正五品の品階を与えられた官女の最高位

内人 (ナイン)：一般の官女

見習い官女

　センガクシ：至密・針房・繍房の見習い

　アギナイン：上記以外の見習い

ムスリ：召使い。賤民階級。王宮には住まず通勤していた

【尚宮の役職】

提調尚宮 (チェジョサングン)：官女長。最も地位の高い尚宮

副提調尚宮 (プジェジョサングン)：副官女長

監察尚宮 (カムチャルサングン)：官女の取り締まりや監督

至密尚宮 (チミルサングン)：王、王妃の身の回りの世話

　待令尚宮 (テリョンサングン)：至密尚宮の一つ。王の左右に侍している

　侍女尚宮 (シニョサングン)：至密尚宮の一つ。書籍の管理や朗読、筆写を担当

保姆尚宮 (ポモサングン)：幼い王子、王女の教育

本房尚宮 (ポンバンサングン)：王妃や世子嬪が婚姻の際、実家から連れて来た尚宮

大殿尚宮 (テジョンサングン)：王の居所（大殿）に使える

気味尚宮 (キミサングン)：王の食事の毒味

特別尚宮 (トゥクピョルサングン)／**承恩尚宮** (スンウンサングン)：王の目に留まってお手つきになったが、側室にはなっていない官女

【側室（後宮）の品階】

正一品	嬪	(ピン)
従一品	貴人	(クィイン)
正二品	昭儀	(ソウィ)
従二品	淑儀	(スグィ)
正三品	昭容	(ソヨン)
従三品	淑容	(スギョン)
正四品	昭媛	(ソウォン)
従四品	淑媛	(スグォン)

名前に付けて呼ぶ
「貴人南氏」、「淑儀文氏」のように名前の前に付けたり、「南貴人」、「文淑儀」のように名前の後に付けたりする

妃嬪 (ピビン)：王の正妻と王世子の正妻

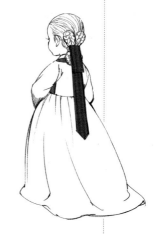

内命婦 (ネミョンブ)：王妃、側室、官女など、王宮で品階を受けた女性のこと

外命婦 (ウェミョンブ)：王または王世子の娘、王の親族の女性や、文官・武官の妻のうち、官爵を授けた女性の総称

● 代表的なものを挙げたが諸説ある

1章

韓服（ハンボク）の色

五方色（オバンセク）

伝統的な韓服の色は、単なる美的選択ではなく、陰陽五行思想に由来した「五方色（オバンセク）」に基づいています。それぞれの色が持つ意味と象徴に応じて色彩が組み合わせられました。
青・白・赤・黒・黄の五色を「五方正色（オバンジョンセク）」と言い、これらはそれぞれ東・西・南・北と中央の五つの方位を表します。

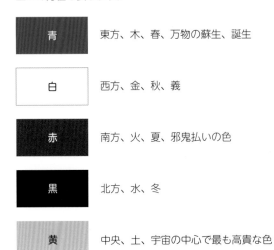

	
青	東方、木、春、万物の蘇生、誕生
白	西方、金、秋、義
赤	南方、火、夏、邪鬼払いの色
黒	北方、水、冬
黄	中央、土、宇宙の中心で最も高貴な色

陰陽五行思想
万物は木、火、土、金、水の五つの元素から成り、それぞれに陰と陽があるという中国で生まれた思想。木は火を生じ、火は土を生じ、土は金を生じ、金は水を生じ、水は木を生じる。これが相生である。逆に、木は土に克ち、土は水に克ち、水は火に克ち、火は金に克ち、金は木に克つのが相克である

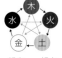

→相生　→相克

この五方色の相生関係になる中間色と相克関係になる中間色を「五方間色（オバンガンセク）」と言います。ただ、五方正色の方がより珍重されており、身分の高い人の衣裳や重要なものには五方間色より五方正色が主に使われました。

五方間色 - 相生間色（サンセンガンセク）※1

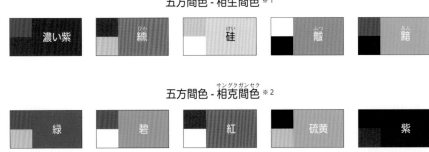

| 濃い紫 | 縹（ひわ） | 硅（けい） | 黻（ふつ） | 黯（あん） |

五方間色 - 相克間色（サングクガンセク）※2

| 緑 | 碧 | 紅 | 硫黄 | 紫 |

※1：相生の関係にある色同士（右上の囲みの中の図の→で繋がる色）の中間の色
※2：相克の関係にある色同士（右上の囲みの中の図の→で繋がる色）の中間の色

色の使用と禁制

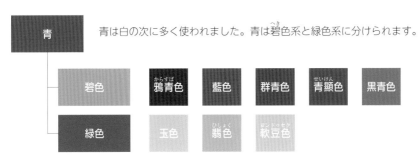

青 青は白の次に多く使われました。青は碧色系と緑色系に分けられます。

| 碧色 | 鴉青色
からすば | 藍色 | 群青色 | 青顕色
せいけん | 黒青色 |

| 緑色 | 玉色 | 翡色
ひしょく | 軟豆色
ヨンドゥセク |

碧色系列は官服に広く使われており、藍色は女性のチマでよく見られる色です。
玉色は宮中で最も多く用いられた色であり、緑色のチョゴリは民間の女性たちが着ていました。

白 白は最も多く使われた色です。

その理由として、色に対する禁制や絶えない国葬、高価な染料、染織技術の煩わしさなども挙げられますが、白は古くから朝鮮半島の人々に好まれた色です。高麗時代と朝鮮王朝時代にかけて何度も白衣禁止令が出されましたが、ほとんど守られておらず、人々は常に白衣を好んで着用しました。白衣禁止令とは、方位による色彩の観念上、東の方向にある朝鮮は木に当たり青を表すので、白衣を禁止し青衣を着るように命じたものです。朝鮮王朝の第22代国王、正祖（チョンジョ）（在位1776～1800年）以降からは、布を染める費用が高いという理由で、民間では白衣着用を許容し、官人だけは青衣を着用するように定めました。

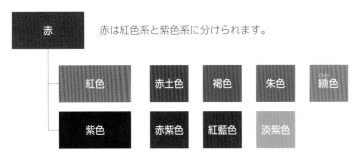

赤 赤は紅色系と紫色系に分けられます。

| 紅色 | 赤土色 | 褐色 | 朱色 | 纁色
ひわ |

| 紫色 | 赤紫色 | 紅藍色 | 淡紫色 |

紅色は王室の色で、国王の袞龍袍（コンリョンボ）※、王妃の円衫（ウォンサム）（p.130）と膝襴チマ（スラン）（p.131）などに用いられた色です。数回にわたって紅色の規制に関する議論が行われており、朝廷の臣下や儒生などが紅色に近い色を服色として用いることはできませんでした。民間では貴賤を問わず、紅色系の衣服が好まれました。

※：朝鮮国王の執務服で、胸と背、両肩に金の糸で龍の刺繍を施した丸い補を付けた袍

黒　　緇色（し）　　灰色　　鳩色

黒色系は朝鮮王朝の第 14 代国王、宣祖（ソンジョ）（在位 1567〜1608 年）以降、黒い官服（黒団領（クァンボク フクタンリョン））に多く使われており、民間でも黒いチマを着用しました。灰色は団領（ダンリョン）（官僚の執務服）に用いられましたが、朝鮮王朝の第 4 代国王、世宗（セジョン）（在位 1418〜1450 年）時代に禁止され、それ以後は僧侶服や喪服のみに使われました。

黄　　松花色　　梔子色（くちなし）

黄色は最も規制が多かった色です。黄色が中国の皇帝の服色として定められた後、朝鮮王朝では黄色が徹底的に禁じられました。それでもあまり守られず、朝鮮王朝の第 9 代国王、成宗（ソンジョン）（在位 1469〜1494 年）時代には、貴賤や公私を問わず、黄色が広く流行しました。また、松花色や梔子色は皇帝の色とは異なるものとして、女性のチョゴリに用いられました。高宗（コジョン）（朝鮮王朝の第 26 代国王／在位 1863〜1917 年）の大韓帝国宣布（1897 年）以後からは、王室でも黄龍袍（ファンヨンポ）と黄円衫（ファンウォンサム）に用いられるようになりました。

階級によって異なる衣服の色

王宮をはじめとする上流階層では多様な色相の衣装で着飾り、子供たちや若い女性たちは明るくて鮮やかな服色を楽しみました。

王宮で多く用いられた色

紅色	王の常服（ワン サンボク）と朝服（チョボク）※1 王妃の翟衣（ワン ビ チョグウィ）（p.133）、王妃／王世子嬪／王世孫嬪の露衣（ワン セ ジャビン ワン セ ソンビン ノ ウィ）（p.129）
黒	王／王世子／王世孫の冕服（ワン セ ジャ ワン セ ソン ミョンボク）※2、大君の常服（テ グン） 王子／君の大礼服（ワンジャ クン テ レ ボク）
鴉青色（からすば）	王世子／王世孫の常服 王世子嬪／王世孫嬪の翟衣

軟豆色（ウォンサム）	松花色	女性の ←チョゴリ やチマ→	藍色	赤紫色	玉色	縹色（ひわ）
円衫（p.130） 唐衣（タンウィ）（p.122）						

※1：王が臣下から朝見を受けるとき着用する礼服。頭に通天冠（トンチョルグァン）を被るので、通天冠服（トンチョルグァンボク）とも言う
※2：祭礼、正朝、冬至、嘉礼（ガリ）（婚礼）などで着用した大礼服

庶民たちは、一般的に白を最も多く好んでおり、鮮やかで色の濃い衣服よりも染料が少なくて済む薄い色の衣服を着用しました。

一般男子の服飾によく使われる色

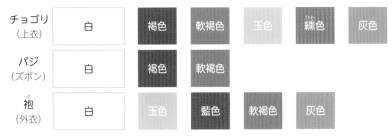

チョゴリ（上衣）	白	褐色	軟褐色	玉色	縹色	灰色
パジ（ズボン）	白	褐色	軟褐色			
袍（外衣）	白	玉色	藍色	軟褐色	灰色	

一般女子の服飾によく使われる色

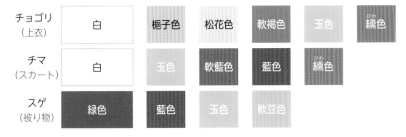

チョゴリ（上衣）	白	梔子色	松花色	軟褐色	玉色	縹色
チマ（スカート）	白	玉色	軟藍色	藍色	縹色	
スゲ（被り物）	緑色	藍色	玉色	軟豆色		

男性の韓服における色の組合せの例

チョゴリ	チョゴリ	チョゴリ	チョゴリ	チョゴリ	チョゴリ	チョゴリ	チョゴリ
パジ	パジ	パジ	パジ	パジ	パジ	パジ	パジ

女性の韓服における色の組合せの例

チョゴリ	チョゴリ	チョゴリ	チョゴリ	チョゴリ	チョゴリ	チョゴリ（スゲ）	チョゴリ（スゲ）
チマ	チマ	チマ	チマ	チマ	チマ	チマ	チマ

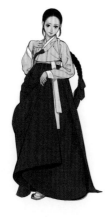

2章

基本の韓服（ハンボク）

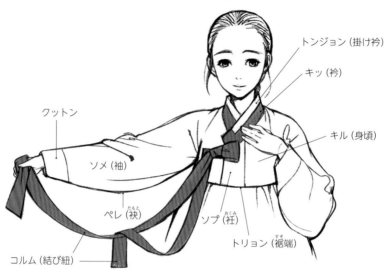

トンジョン (掛け衿)

キッ (衿)

キル (身頃)

クットン

ソメ (袖)

ペレ (袂)

ソプ (衽)

トリョン (裾端)

コルム (結び紐)

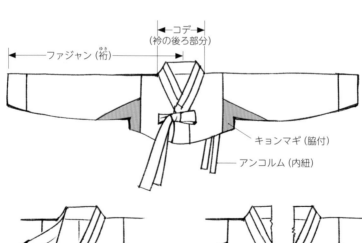

コデ (衿の後ろ部分)

ファジャン (裄)

キョンマギ (脇付)

アンコルム (内紐)

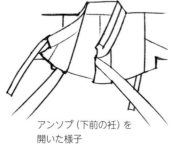

アンソプ (下前の衽) を
開いた様子

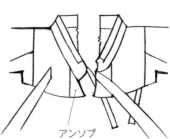

アンソプ

キッ（衿）とトンジョン（掛け衿）

キッ（衿）は首の部分を包むチョゴリの構成要素で、韓服を描く際に韓服らしく見せる重要なデザインの要素の一つです。キッを描く時には、キッの方向と首を包む形に注意しましょう。

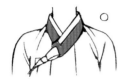 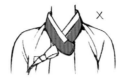 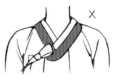

キッの方向は、アルファベットの小文字「y」で覚えると簡単です。

 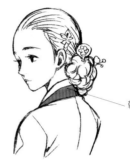

日本の着物は
首筋がチラッと
見えるほど
衿を後ろに抜く

韓服はキッが
首を完全に
包み込む

トンジョン（掛け衿）はチョゴリのキッに縫い付け、首に接する部分の汚れを防いでくれる白い布の掛け衿です。汚れたら、古いトンジョンを取りはずし、新しいものを縫い付けます。

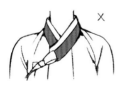 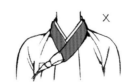 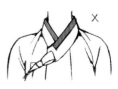

トンジョンは
キッより短い

トンジョンはキッの下ではなく、
上に付ける

トンジョンの色は白

キッ（衿）の種類

長方形の「木板キッ」（角張った広い衿）は、朝鮮王朝初期のチョゴリに見ることができます。

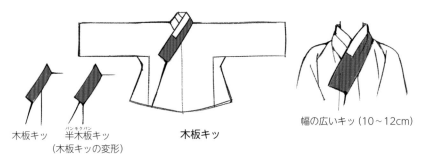

木板キッ　半木板キッ（木板キッの変形）　木板キッ

幅の広いキッ（10〜12cm）

ポソンコ※1のような形をしている「タンコキッ」は、朝鮮王朝中期以降に現れ、後期には主流となります。

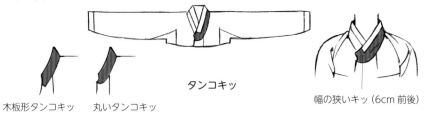

木板形タンコキッ　丸いタンコキッ　タンコキッ

幅の狭いキッ（6cm 前後）

1684 年（粛宗 10 年）、西人※2 が老論と少論に分裂※3 すると、服飾から区別されるようになりました。その中でも衿はチョゴリの中で最も目立つ部分なので、タンコキッの形を変えることにより、党派の特色を示したそうです。

老論派と少論派

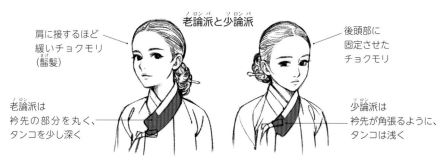

肩に接するほど緩いチョクモリ（髻髪）

後頭部に固定させたチョクモリ

老論派は衿先の部分を丸く、タンコを少し深く

少論派は衿先が角張るように、タンコは浅く

コルム（結び紐／ p.28）も老論派は衿と衽の境目に、少論派は衿の先端に付けています。色も老論派は藍、少論派は玉色を主に用いたそうです。政治が流行を引き起こしたのが興味深いですね。

※1：足袋の爪先の上の反った部分
※2：朝鮮王朝時代の政治における党派の一つ
※3：1680 年の「庚申換局」をきっかけに徐々に分裂が進み、1683 年に本格化、1684 年に完全分裂

その他に衿先が刀のように尖ったカルキッ、丸みのあるドングレキッがあります。カルキッはチャンイ※3やチョルリク※4のような男性の外衣に以前から多く使われたのに対し、ドングレキッは20世紀に現れた比較的新しいものです。

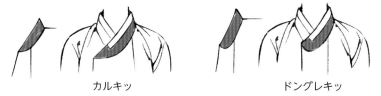

カルキッ　　　　　　　　　　　ドングレキッ

ここまでチョゴリの衿を見てきて、衿の形が意外に多様なことにお気づきでしょう。衿はチョゴリの中心部に位置するので、最も目立ち、デザインの主要な部分と言えるのではないかと思います。私も韓服を描く時には考証を守る必要がある場合を除いて、キッの形を色々と変えてデザインしています。キッのデザインが衣服全体の雰囲気を左右するからです。基本のキッの形でも、様々なバリエーションが楽しめます！

色々な方向から見たキッの描き方

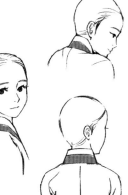

> ❗ 右側と左側ではキッの見た目が異なるので注意してください！絵を左右反転させた場合は、衿の形を描き直さなければなりません。

※3：朝鮮王朝時代に士大夫や庶民が着用した袍の一つ
※4：朝鮮王朝時代に王や文武官が着用したワンピース状の袍。
上衣と下衣の裳がつなげられた形で、裳に細かいひだがある

コルム（結び紐）

コルム（結び紐）はチョゴリをはじめとする上衣の前身頃を合わせて留めるために付けた紐です。三国時代までは身頃が臀部まで届く丈の長いチョゴリに腰帯を結んで着ていましたが、チョゴリが短くなるにつれ、コルムを付けるようになりました。16世紀のコルムは、幅が狭く丈が短い紐でしたが、次第に装飾の役割を兼ねながら、幅が広く丈が長くなりました。

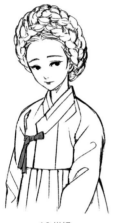

18世紀

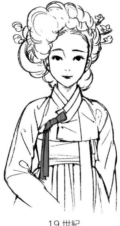

19世紀

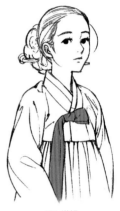

20世紀

 コルムは幅と長さによって感じるイメージが変わるので、韓服を創作して描く際にはコルムをチョゴリのデザインのポイントとして活用します。

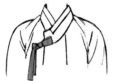

コルムが小さいので端正で素朴

変形

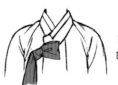

コルムの幅が広く丈が長いので華やか

変形

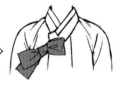

幅の広いコルムの長さを短くして若々しくアレンジ

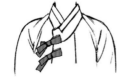

小さなコルムをいくつも付けて装飾性を活かしながら可愛くアレンジ

基本的に韓服のコルムは「P」の形に結ぶ

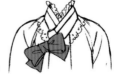

でも、デザインを混ぜ合わせてオリジナルを創るのであれば、リボンでアレンジしてもOK

コルム（結び紐）の結び方

コルム（結び紐）は短いコルムと長いコルムで構成されます。チョゴリの左前身頃のソプ（袵）に付いたものが長いコルムで、チョゴリの右前身頃に付いたものが短いコルムです。下の図では、長いコルムを青色、短いコルムを赤色で示しました。

1 短いコルムが長いコルムの上になるように交差させる

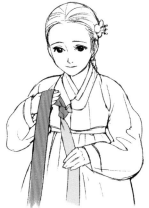

2 短いコルムを長いコルムの下に回してから上の方向に引き抜く

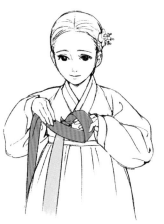

3 短いコルムで丸い輪を作る

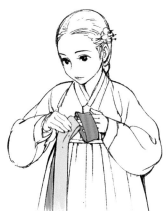

4 長いコルムを折って、短いコルムの丸い輪の中に通す

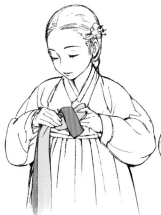

5 長いコルムを引っ張って、適当な大きさで形を整える

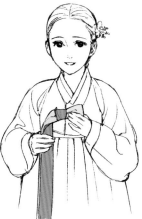

6 二つのコルムを揃えて下に垂らし、整えたら完成！

袖

チョゴリの袖は、一般的に袖幅の大きさによって筒袖や窄袖に分けられます。袖幅のサイズが比較的に大きなものは筒袖と言い、袖幅が狭く腕に密着するものは窄袖とします。16〜17世紀には筒袖、18〜19世紀初期には窄袖が流行しました。

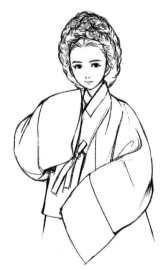

16世紀：筒袖型の直ペレ（下図左）　　　19世紀：窄袖型の曲ペレ（下図右）

袖下の袂の部分の線をペレと言います。この線が直線であれば直ペレ、斜線であれば斜線ペレ、少し丸みを帯びた形であれば曲ペレとします。曲ペレは朝鮮王朝中期以降に現れました。

直ペレ　　　　　　　斜線ペレ　　　　　　　曲ペレ

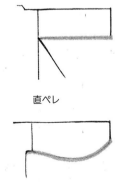

フナペレ

フナの腹のようにやや膨らんでいる「フナペレ」は、韓服の曲線について語る際に最初に思い浮かぶものですが、これは1920年代以降に現れたものです。従って、朝鮮王朝時代の韓服を描く時に袖をフナペレにして描くと、考証的には正しくないわけです。

袖のシワ

韓服は平面裁断が特徴です。立体裁断である洋服とは異なり、衣服を広げると平らになりますが、着用すると人体のラインに沿って特有の線が現れます。チョゴリの袖にも特徴的な両肩から両脇につながる八字型のシワができます。

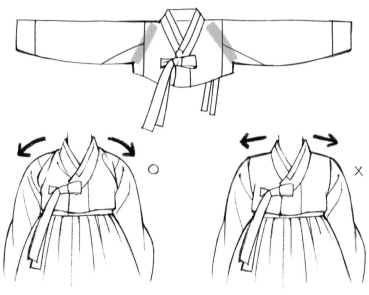

平面裁断をしたチョゴリを着ると、首の衿部分から八字のシワが生じ、肩の線は自然な曲線を作り出す

洋裁で仕立てたチョゴリは、アームホールのラインによって八字のシワができず、肩の線も角張るようになる

平らに広げて置いた時の折り目が、韓服を着た時にシワのようになる場合もあります。このシワを生かして袖を描くと、より韓服らしさを表現することができ、また、曲線と直線が合わさってシワの線が豊かになるので、視覚的により面白い絵になります。

クットン

チョゴリの袖先に当てる別の色の布をクットンと言います。クットンは三国時代から朝鮮王朝時代まで流行しました。クットンの幅は、袖の長さや広さ、袖の形などに合わせて調和するように変化していきました。

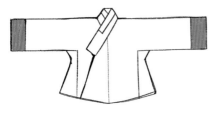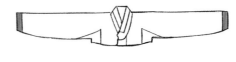

袖が広かった 16～17 世紀のチョゴリは
クットンの幅が広い

19 世紀に入って袖が狭くなるにつれ、
クットンの幅も狭くなる

20 世紀におけるフナペレの大流行を経て、近年は狭い袖の韓服も多く見られます。袖の形態の多様化により、クットンの幅も考証にこだわらず、デザインの意図に合わせて様々な組み合わせで作られています。

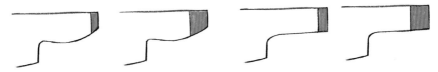

同じデザインの袖でもクットンの幅によって、イメージが変わる

> ！ クットンは、異なる色の布を袖先に縫い合わせたものなので、絵を描くときに袖が自然につながるように気をつけます。

オリジナルの韓服を
創作したデザインでなければ、
西洋風のパフ袖は NO！

クットンではなく、
コドゥルジ（次ページ）
が付いてる

コドゥルジ（当て布）

クットンとよく勘違いされるのが「コドゥルジ」（当て布）です。唐衣や三回装チョゴリの袖先に縫い付ける白布のコドゥルジは、幅6～8cm程度の白色の絹や綿を二重にしたもので、その中に韓紙（障子紙）を入れました。礼法に従い目上の人に手を見せないようにするため、袖先に長く縫い付けたものでしたが、後には袖口が汚れるのを防ぐ用途としても使われました。

袖先に別色の布を
「続けて」縫い付けたクットン

袖先の内側に当てて縫い
「表に」裏返したコドゥルジ

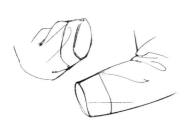

自然につながるクットンのシワ

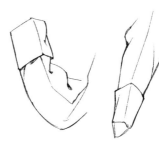

コドゥルジの部分が少し浮くので、
小ジワはつながらない

コドゥルジは士大夫の女性でなければ付けることができませんでした。宮廷の日常服として着られた唐衣（小礼服）には、必ずコドゥルジが付けられています。しかし、1900年頃からは高価な衣装であるファルオッや円衫を用意できない庶民が、婚礼用の表着のチョゴリにコドゥルジを付け、礼服の代わりとしても使用しました。

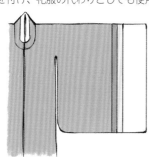

ファルオッや円衫のような大礼服の袖先に付ける長い白布も手を隠す用途で使われるが、これはコドゥルジではなく、汗衫と言う

キョンマギ（脇付）

キョンマギ（脇付）は 16 世紀以降に登場しました。最初はチョゴリの身頃の横線に付け、身幅を広げて動きやすくするための用途で使われましたが、次第にデザイン的な要素となり、17 世紀後半にはキョンマギの位置が横線から脇まで上がりました。19 世紀になると横線から袖まで拡張され、腕を細く見せる錯視効果をねらうようになりました。

時代によるキョンマギの変化

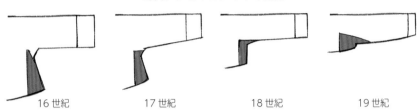

16 世紀　　　　17 世紀　　　　18 世紀　　　　19 世紀

キョンマギは身分を表す手段でもありました。キョンマギ、クットン、キッ（衿）、コルム（結び紐）に別色の布を使った「三回装チョゴリ」は士大夫の女性のみが着ることができました。クットン、キッ、コルムだけが別色であるチョゴリは「半回装チョゴリ」と呼ばれ、一般の女性たちが着用しました。別色の布を使わず飾りなしの一色で仕立てられたチョゴリは「ミンチョゴリ」と言い、これは主に庶民が身に着けました。

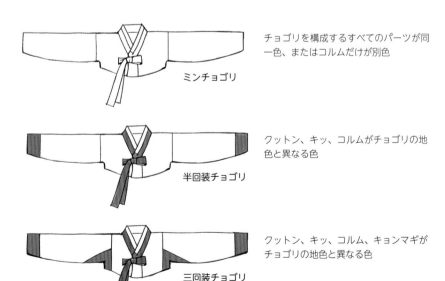

ミンチョゴリ

チョゴリを構成するすべてのパーツが同一色、またはコルムだけが別色

半回装チョゴリ

クットン、キッ、コルムがチョゴリの地色と異なる色

三回装チョゴリ

クットン、キッ、コルム、キョンマギがチョゴリの地色と異なる色

朝鮮王朝時代には三回装・半回装チョゴリのコルム、クットン、キョンマギ、キッの色によって、身分と家族関係を判断することができました。結婚した若い婦人が着る半回装チョゴリには、藍色のクットン（あるいは赤紫色のクットン）、赤紫色のキッ、赤紫色のコルムが一般的に用いられており、年齢や家族関係に応じて、コルムとクットン、クットンとキッ、キッとコルムだけに赤紫色の布を付けていました。年齢が高くなるほど色のあるキッは付けなかったようです。

パーツの色が示すものの例

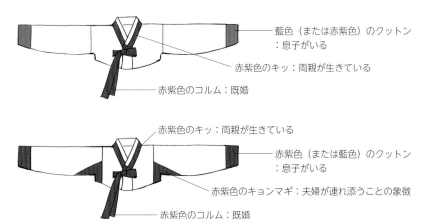

藍色（または赤紫色）のクットン
：息子がいる

赤紫色のキッ：両親が生きている

赤紫色のコルム：既婚

赤紫色のキッ：両親が生きている

赤紫色（または藍色）のクットン
：息子がいる

赤紫色のキョンマギ：夫婦が連れ添うことの象徴

赤紫色のコルム：既婚

※パーツの意味は諸説ある

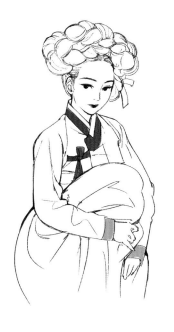

身分の差による服飾禁制において、妓生キ セン※は比較的自由でした。通常、妓生の場合、三回装チョゴリは着用できませんでしたが、半回装チョゴリが許されました。ただし、18世紀後半の風俗画家、申潤福シン・ユンボクの絵に注目すると、妓生らしい女性がときどき三回装チョゴリを着ている様子が見受けられます。また、息子を暗示する藍色のクットンを付けた妓生の姿も見ることができます。

※：朝鮮王朝時代以前の朝鮮半島で、高官の接待をしたり、楽技を披露したりする芸妓

チマの構造

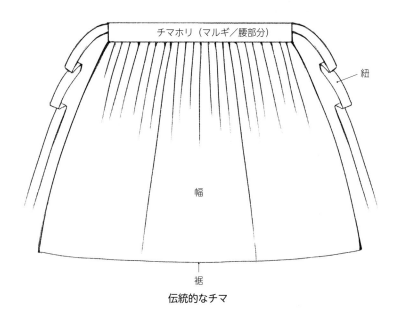

伝統的なチマ

チマは何枚かの布幅をつなぎ合わせて仕立てられます。朝鮮王朝時代の織物の平均布幅が35cm内外であったことから考えると、12幅のチマの裾回りは4m前後になります。

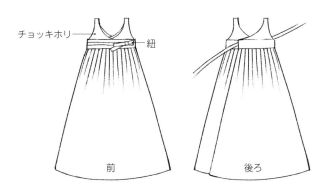

現在多く着られているチョッキホリチマ

この図のような形のチマを、伝統的なチマであると思い込む場合が多いですが、これは19世紀末の開花期に、梨花学堂（現在の梨花女子大学校）の校長であるジャネット・ウォルターが改良したものです。学生たちの自由な体育活動などのために考案されたものだそうです。

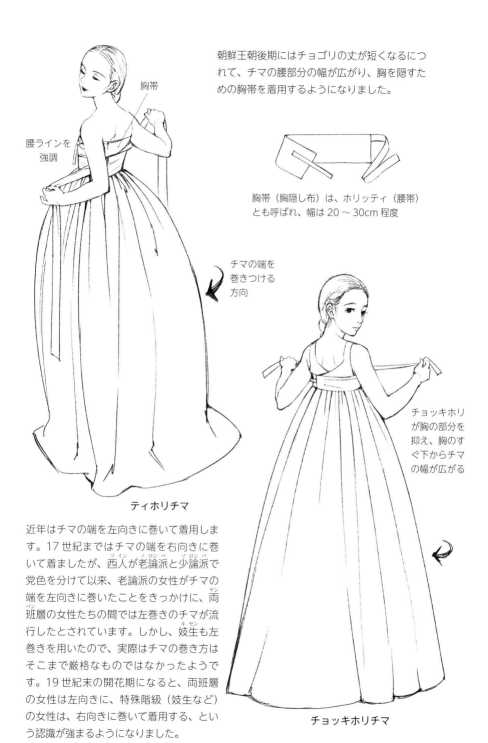

朝鮮王朝後期にはチョゴリの丈が短くなるにつれて、チマの腰部分の幅が広がり、胸を隠すための胸帯を着用するようになりました。

胸帯

腰ラインを
強調

胸帯（胸隠し布）は、ホリッティ（腰帯）
とも呼ばれ、幅は 20 〜 30cm 程度

チマの端を
巻きつける
方向

ティホリチマ

チョッキホリ
が胸の部分を
抑え、胸のす
ぐ下からチマ
の幅が広がる

近年はチマの端を左向きに巻いて着用します。17 世紀まではチマの端を右向きに巻いて着ましたが、西人が老論派と少論派で党色を分けて以来、老論派の女性がチマの端を左向きに巻いたことをきっかけに、両班層の女性たちの間では左巻きのチマが流行したとされています。しかし、妓生も左巻きを用いたので、実際はチマの巻き方はそこまで厳格なものではなかったようです。19 世紀末の開花期になると、両班層の女性は左向きに、特殊階級（妓生など）の女性は、右向きに巻いて着用する、という認識が強まるようになりました。

チョッキホリチマ

朝鮮王朝時代前期のチマ

朝鮮王朝時代前期に見られる礼装用チマには、前短後長形のチマと折り畳み端のチマがあります。

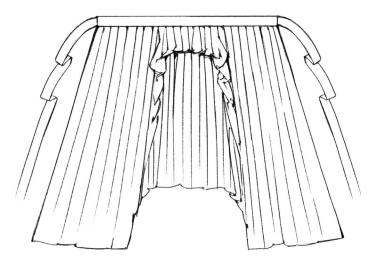

前短後長形のチマ

チマ中心の上部を折り上げ、前の部分は短く、後ろ部分は長く仕立てたもの

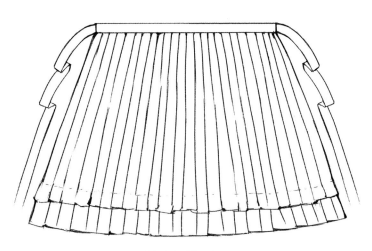

折り畳み端のチマ

チマの裾を全体的に折り上げ、二重の段飾りのように見せる

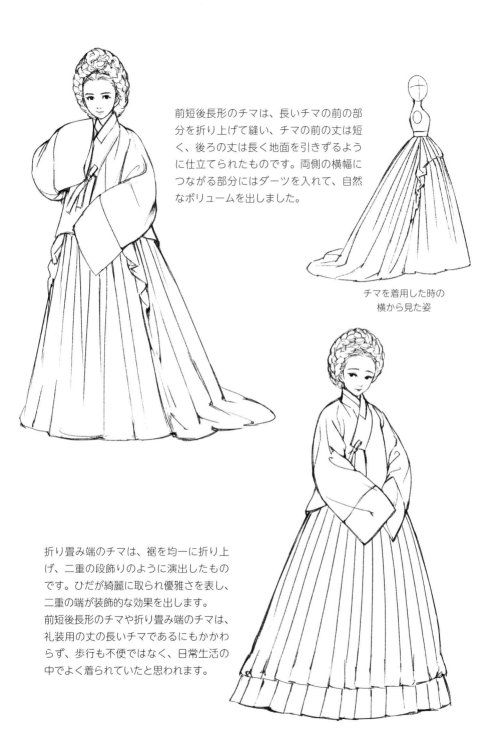

前短後長形のチマは、長いチマの前の部
分を折り上げて縫い、チマの前の丈は短
く、後ろの丈は長く地面を引きずるよう
に仕立てられたものです。両側の横幅に
つながる部分にはダーツを入れて、自然
なボリュームを出しました。

チマを着用した時の
横から見た姿

折り畳み端のチマは、裾を均一に折り上
げ、二重の段飾りのように演出したもの
です。ひだが綺麗に取られ優雅さを表し、
二重の端が装飾的な効果を出します。
前短後長形のチマや折り畳み端のチマは、
礼装用の丈の長いチマであるにもかかわ
らず、歩行も不便ではなく、日常生活の
中でよく着られていたと思われます。

朝鮮王朝時代後期のチマ

朝鮮王朝時代後期になると、チョゴリの丈が極端に短くなるにつれ、チマホリの布幅が広くなり、胸帯が登場します。それでも隠し切れない胸を隠すために、チマの新しい着装法が生まれました。チマを脇腹に挟むか、または、チマの裾を引っ張って胸の部分を隠した後、腰紐を用いて縛るのです。チョゴリは短く、上体にぴったり密着しており、チマのシルエットは豊かでお尻の部分が大きく見える「下厚上薄」のスタイルです。

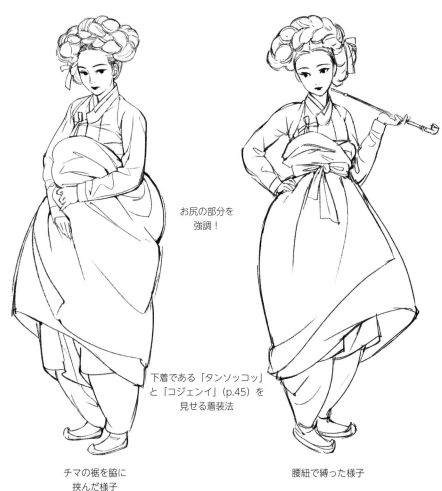

お尻の部分を
強調！

下着である「タンソッコッ」
と「コジェンイ」(p.45) を
見せる着装法

チマの裾を脇に
挟んだ様子

腰紐で縛った様子

現代のチマ

現代に入ってデザインを融合させた韓服、モダン韓服などの新しいスタイルが生まれました。チマホリ（マルギ）の幅が広く、刺繍が施されたホリチマや「チョルリク※型のワンピース」、または「マルギデ」ようなアクセサリーなども現代に入って現れたものです。「マルギデ」は胸帯と錯覚しやすいものですが、利便性を生かしたごまかし用のアクセサリーです。これらは新造語で朝鮮王朝時代にはありませんでした。

ベルクロや紐が付いたマルギデもある

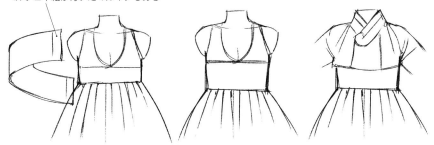

チョッキホリチマを着てマルギデを巻いた後、チョゴリを着ると、まるでチマホリ（マルギ）の幅が広いティホリチマを着たように見える

韓国ドラマ『ファン・ジニ』のような時代劇で見られる刺繍が施されたチマホリ（マルギ）は、韓服デザイナーの李英姫氏がデザインしたものです。伝わってきた胸帯には刺繍が施されているものはありません。

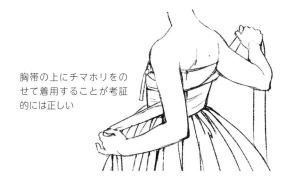

胸帯の上にチマホリをのせて着用することが考証的には正しい

※：朝鮮王朝時代に王や文武官が着用したワンピース状の袍。上衣と下衣の裳がつなげられた形で、裳に細かいひだがある

チマを描くポイント

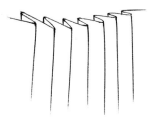

正面から見たひだの方向

上から見たひだの方向

人の体が円筒形であるため、左右のひだは
より密集しているように見える

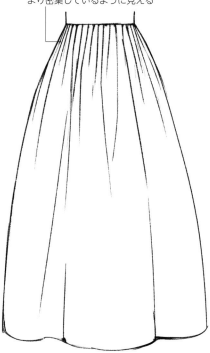

チマの下の部分は、大きなひだを取りながら、自然
に広がるように描く。セーラースカートのように、
ひだはチマの裾までは取られていない。ただし、朝
鮮王朝前期の折り畳み端のチマ（p.38）は例外

生地の素材やチマの幅の広さによって多少違うが、ひだを細かく取るとふんわり感が出て、
ひだを広く取ると落ち着いた感じになる。絵を描く時に一度応用してみよう

韓服は平面裁断ですので、チョゴリと同様にチマの描き方も西洋のドレスとは異なります。

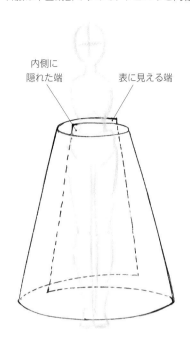

内側に
隠れた端

表に見える端

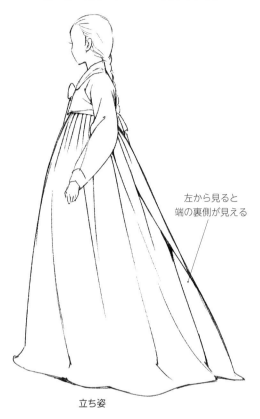

左から見ると
端の裏側が見える

立ち姿

韓服のチマは広げると台形になり、着ると円筒になります。西洋のスカートとは異なり、両側が縫われていないので、外側にくる端と中側に入る端が背中の後ろ部分で合わせられて重なります。

下着を何枚も重ね着し、チマのシルエットを膨らませたが、ペチコートのようにワイヤがあるわけではないので、チマの上に手を置くと、膨らみが自然に抑えられる

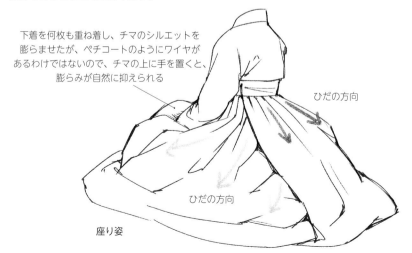

ひだの方向

ひだの方向

座り姿

ソッコッ（下着）の種類と着る順序

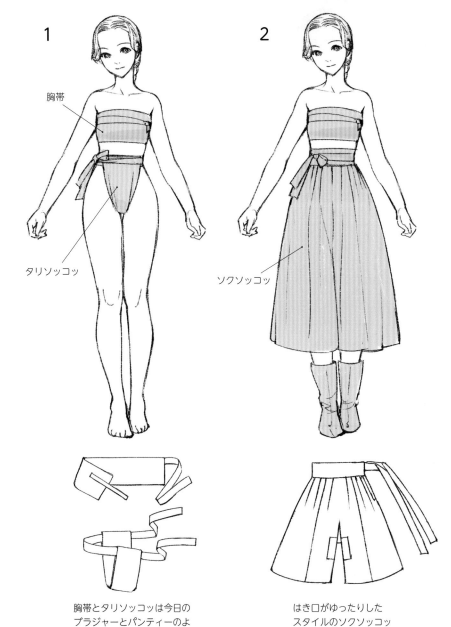

1

胸帯

タリソッコッ

2

ソクソッコッ

胸帯とタリソッコッは今日の
ブラジャーとパンティーのよ
うな役割

はき口がゆったりした
スタイルのソクソッコッ

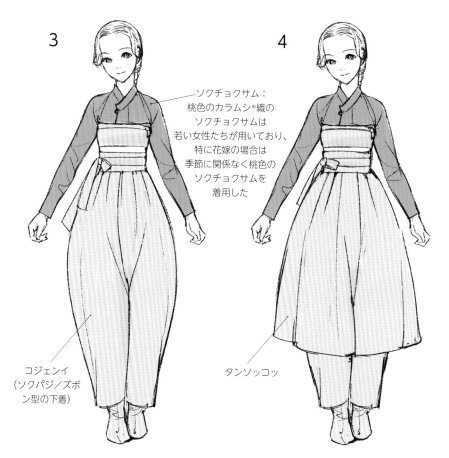

3

4

ソクチョクサム：
桃色のカラムシ*織の
ソクチョクサムは
若い女性たちが用いており、
特に花嫁の場合は
季節に関係なく桃色の
ソクチョクサムを
着用した

コジェンイ
（ソクパジ／ズボ
ン型の下着）

タンソッコッ

コジェンイの下に幅の広いソクソッコッをはくことで、
膨らんだ状態を維持することができる

チマの裾をまくりあげてはく時（p.40）には、
タンソッコッが見えるので、女性たちは良い生地で
仕立てられたものをはいた。
また、庶民はタンソッコッの下の部分だけに
良い布を当てて裾飾りを施したりしていた

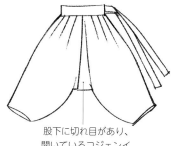

股下に切れ目があり、
開いているコジェンイ

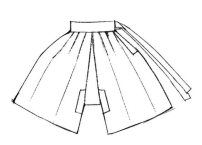

両股の幅が広く、股下が閉じられている
タンソッコッ

※：イラクサ科の多年生植物

45

上流階級のソッコッ（下着）

p.44〜45 のようにタリソッコッ、ソクソッコッ、コジェンイ、タンソッコッをはいた上に、
上流階級はノルンパジ、テシュムチマ、ムジギチマを着用しました。

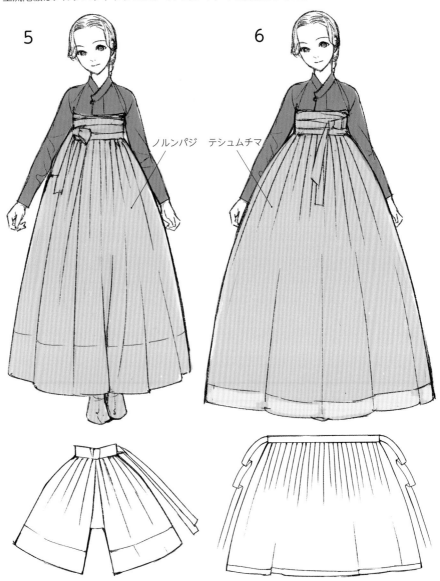

5

6

ノルンパジ　テシュムチマ

ノルンパジは、股が大きく、前方は閉じられていますが、後方には切れ目があり開いています。これは日常的に用いられたものではなく、上流階級が正装時（婚礼、入宮など）にはいた下着です。12 幅にもなるテシュムチマは、カラムシ織に糊付けをして仕立てられたもので、裾には韓紙（障子紙）をカラムシ織の布で包んで付け、表に着るチマの裾がふんわりと広がるようにしたものです。本来は、宮中女性が正装時にはいた下着用のチマでしたが、妓生（キセン）たちの間でもチマのラインを綺麗に見せるために着用されました。

7

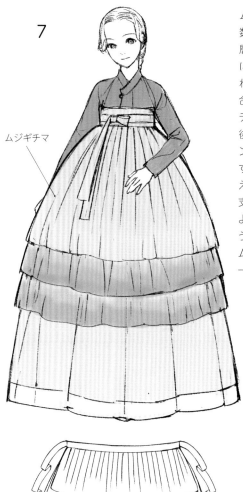

ムジギチマ

ムジギチマは、丈の異なる 12 幅のチマを数枚重ねて着け、多層状にしたものです。層ごとに彩色を施していることが虹のように見えることからムジギ（虹）チマと呼ばれており、層の数によって三合、五合、七合に分けられます。

テシュムチマの上にムジギチマをはき、最後にチマをはくと胸の部分からチマのラインがふんわりと膨らんでとても美しいです。テシュムチマは、チマの下の部分を支えており、チマの腰の部分はムジギチマが支えてくれるので、立っている時も座ったような姿を、座っている時も立っているような姿勢を演出します。

ムジギチマは上流階級と妓生だけでなく、一般の女性たちの間でも流行りました。

● 文献によっては、ムジギチマをテシュムチマの中に着ると書かれている場合もある

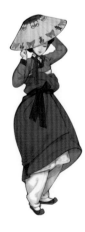

3章

被り衣裳

スゲチマ

儒教思想が強かった朝鮮王朝時代
の女性たちは、内外法※の下で男
性と徹底的に区分される生活を送
りました。特に、朝鮮王朝中・後
期には外出が厳格に制限され、外
出時には必ずスゲ（被り物）用衣
服を頭に被り、顔を隠さなければ
なりませんでした。
チャンオッ（p.52）より格が高い
と見なされたスゲチマは、主に、
身分の高い両班家の女性たちが着
用しました。しかしながら、朝鮮
王朝後期には、上流階級の女性も
チャンオッを混用しており、身分
の区分が弱まる朝鮮王朝末期にな
ると、一般女性の間でもチャンオ
ッより仕立てが簡単で、被り易い
スゲチマの着用者が増えるよう
になりました。スゲチマは主に
玉色や白い木綿、または絹織
物で仕立てられました。

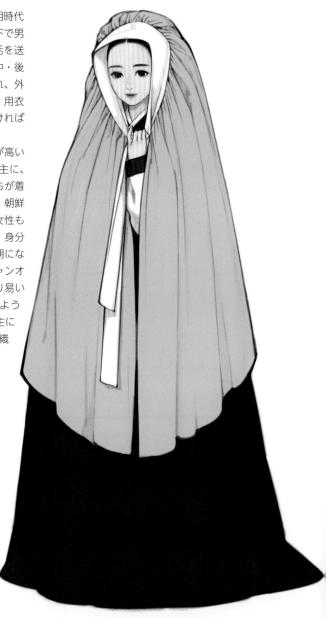

※：近親以外の男性とは直接
　話をせず、外出時は肌の露出
　を避けるなど、男女間の接触
　を規制する制度

スゲチマの形はチマと同じで、チマホリを顔の周りにかけて被った後、ホリの部分に付いた両方の紐をあごの下に寄せ、スゲチマが滑り落ちないように手で掴みました。「チョネ」はスゲチマと似ていますが、より小さいもので、トンジョン（掛け衿）が付いており、下流階級が使いました。

スゲチマ

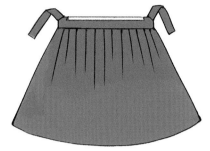

チョネ

髪型によって被ったチマの形態が変わります。

申潤福の絵に描かれた女性たちを見ると、スゲチマが膨らんでいるように見えますが、これは加髢と言う付け髪を付けた髪型のためです。三つ編みにした髪やチョクモリ（髷髪）の髪型ならば膨らみません。

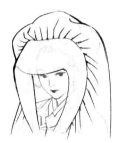

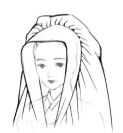

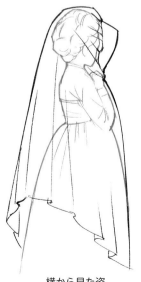

台形のチマを前方に引き寄せて被るので、前から見た裾と後ろから見た裾の形状が異なります。

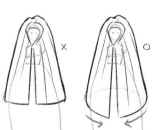

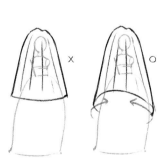

横から見た姿　　　　　前から見た姿　　　　　後ろから見た姿

チャンオッ

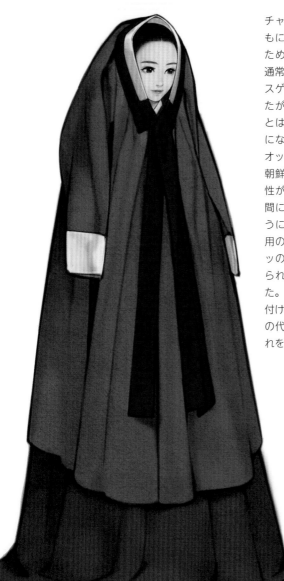

チャンオッはスゲチマ（p.50）とともに朝鮮王朝時代の女性が顔を隠すために用いた代表的な被り物です。通常、チャンオッは庶民層の女性が、スゲチマは両班家の女性が被りましたが、原則として定められていたことはありません。特に朝鮮王朝後期になると、身分の区別なしでチャンオッが広く用いられました。

朝鮮王朝前期まではチャンオッは男性が着用した上着でしたが、いつの間にか女性が着たり被ったりするようになり、朝鮮王朝後期には女性専用の被り物になりました。チャンオッの表地は緑色の絹や木綿で仕立てられ、裏地には赤紫色が使われました。袖先にはコドゥルジ（p.33）を付けており、衿にはトンジョン（p.25）の代わりに幅広の白い布を当てて汚れを防ぎました。

チャンオッの形態は、一見トゥルマギ（外衣の一種）と似ていますが、袖先にコドゥルジを付けており、赤と赤紫色のコルム（結び紐）が二重に付いています。衿は木板のような左右対称の形で、前が合わせられるように二、三個のメドゥプ（飾り結び／ p.86）のボタンとコルムを両側に二重に縫い付け、手で持ちやすいデザインになっています。

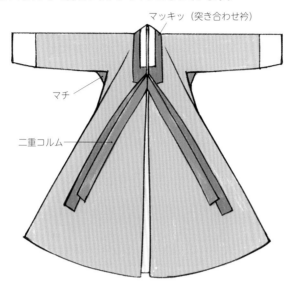

マッキッ（突き合わせ衿）

マチ

二重コルム

チャンオッは袖ぐりの下に小さなマチを縫い付けるのが特徴です。マチは、身動きをとりやすくするために衣服の脇の部分などに付ける布のことです。頭に被る用途であるチャンオッにマチが用いられる理由は、チャンオッを外衣として着ていた朝鮮王朝中期までの製作方式がそのまま後期まで続いたためです。

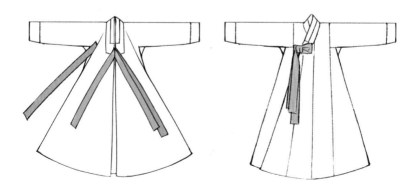

外出用上着と被り用という二つの用途を兼ねる場合は、コルムの位置を変えることもあります。この二枚の図は、朝鮮王朝の最後の王女、徳温公主（1822〜1844年）のチャンオッを描いたもので、右の図はコルムを結んだ時の様子です。

ノウル（被り布）

ノウルは宮中や上流階級の女性らが用いた被り布です。小さな円笠（ウォンリプ）の上から薄い絹の布をすっぽり被り、顔を隠しました。着用者の顔の部分のみが薄い生地の一重で仕立てられていたので、外が透けて見えますが、外からは中があまり見えません。

朝鮮王朝初期には両班（ヤンバン）層の女性が馬に乗って外出する時にノウルを被りましたが、中・後期から輿を多く利用するようになり、スゲチマ（p.50）やチャンオッ（p.52）のように持ち運びや保管に便利な被り衣裳の着用が増えるようになりました。だからと言ってノウルが使われていなかったわけではなく、上流階級と宮廷の女性たちの間では、朝鮮王朝末期まで用いられていました。

ノウルの素材と色、長さによって着用者の地位を窺い知ることができましたが、青色よりは黒色が、丈の短いものよりは長いものが、より貴い地位を表しました。

宮女の藍色の長衫（チャンサム）（p.127）とノウル：粛宗の『仁顕王后嘉礼都監儀軌（スクチョン）』より

ノウルは、小さな円笠の上に八幅で仕立てられた傘状の布を被せて下に垂らし着用します。円笠の左右には赤紫色と紅色の紐を組みにして付けました。また、円笠の頭部には三〜四個の花飾りを付けることもあったようです。

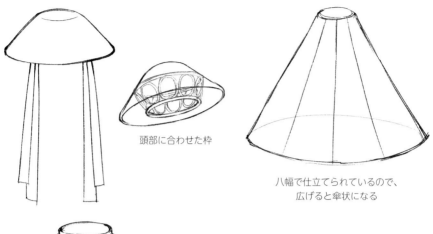

頭部に合わせた枠

八幅で仕立てられているので、
広げると傘状になる

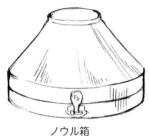

ノウル箱

ノウルは、薄い絹で仕立てられており、高価で管理が難しかったので、保管のための専用箱がありました。ノウル箱は円錐状で、ノウルより少し大きく、主に木で作られており、蓋で開け閉めができるようになっています。

厚い布で仕立てられたノウルには目の部分だけに、亢羅※（ハンナ）のような薄い布を縫い付けて、中から外が見えるように工夫しました。

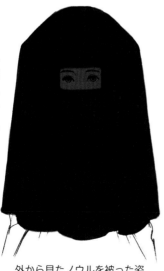

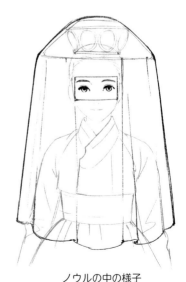

※：透かし模様が
入った薄い絹

外から見たノウルを被った姿

ノウルの中の様子

戦帽
（チョンモ）

戦帽は下流階級の外出用帽子のことで、主に妓生のような特殊階級の女性が使いました。六〜十角形の傘のような骨組みの上に油紙を貼り付けて作られており、つばは肩を覆うほどの広さがありました。戦帽の中央には太極文様を描き入れ、蝶と花柄をはじめ、寿福、富貴のような漢字を飾ったりしました。また、五福※1を願う意味で、蝙蝠文様※2を八個程度描くこともありました。

18世紀に申潤福が描いた風俗画《妓房無事》などでは、正方形の被り物である「カリマ」(p.58)を頭に載せ、その上に戦帽を重ねて被った妓生たちの様子を見ることができます。

妓生は一般の女性とは異なり、内外法が適用されなかったので、顔を隠すために戦帽を被ったというよりは、日よけや装飾的な目的のために使いました。

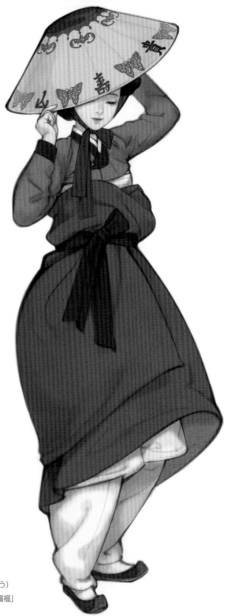

※1：長寿・富貴・康寧（平穏無事）・好徳・善終（天寿を全う）
※2：中国では、蝙蝠の発音が福が寄ってくるという意味の「偏福」と似ていることから幸福の象徴とされた

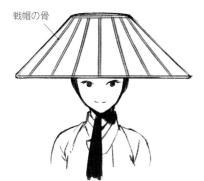

戦帽の骨

戦帽は柄のない傘のような形をしたものだと思えば理解しやすいでしょう。戦帽の枠に用いる骨の数は、通常 14 〜 16 本です。

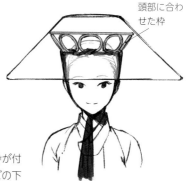

頭部に合わせた枠

戦帽の内側には、頭部の大きさに合わせた枠が付いており、その両側に黒い絹紐を付け、あごの下で結びます。

主として妓生たちが用いた戦帽は、華麗な加髢（かチェ）（付け髪の一種）を載せた髪型の上に描かれるようになります。戦帽の構造は一見複雑に見えるため、描くのが難しいと感じる方が多いですが、その形のみ熟知すれば思ったより難しくありません。

戦帽の描き方

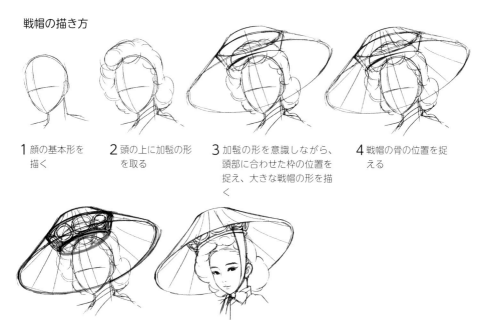

1 顔の基本形を描く

2 頭の上に加髢の形を取る

3 加髢の形を意識しながら、頭部に合わせた枠の位置を捉え、大きな戦帽の形を描く

4 戦帽の骨の位置を捉える

5 頭部に合わせた枠の輪の位置を描き入れる

6 スケッチを整えて、見えない部分を消したら完成！

カリマ

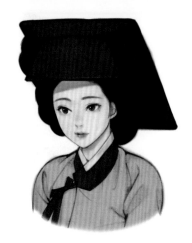

カリマは、主に医女や妓生（キセン）のような特殊階級が用いた被り物です。黒色の四角板を頭に載せているような形をしており、遮額とも言います。

朝鮮王朝前期までは両班家（ヤンバン）の女性たちも被りましたが、第15代国王、光海君（クァンヘグン）（在位1608〜1623年）中期以降から簇頭里（チョクトゥリ）（p.73）が流行し、カリマは下層または特殊階級のみが被るようになったと推察されます。

カリマは幅が2尺2寸（約65cm）の黒または紫色の絹を二重折りにして、厚紙を入れて平らにして作りました。額から頭を覆い後ろに垂れるように被り、後ろの部分は肩や背中にまで至りました。

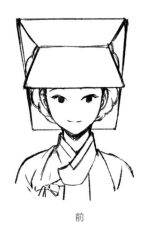

前

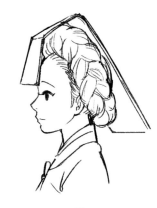

横

光海君時代以後には、前髪部分に綿を入れて簇頭里の形で作ることもあった

サッカッ（笠）

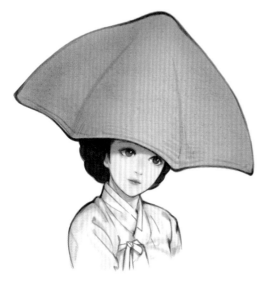

サッカッは農民が農作業をする時、野外で被ったり、雨や風、日差しなどを防ぐために使う旅人の持ち物でした。京畿道（キョンギド）と黄海道（ファンヘド）地方（朝鮮半島中西部）では庶民の女性たちが被る内外用としても使われました。

材料は主に葦（あし）や竹で、薄く割って編みましたが、女性の内外用の笠はヌル（蒲）（がま）で作られ「ヌルサッカッ」とも呼ばれます。

サッカッの内側に頭囲に合わせて作った丸い枠（ミサリ）を嵌めて、頭に被った時に固定できるようにしました。

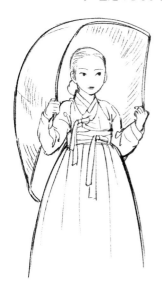

申潤福（シン・ユンボク）の風俗画《路中相逢》（ロ ジュンサンボン）（18世紀後半）や金弘道（キム・ホンド）の風俗画《街頭買占》（カトゥメジョム）（19世紀）の中の女性が被った笠は、大きさや形が男性の笠とあまり変わりません。朝鮮王朝後期から、主に北の地方（北朝鮮）では笠の大きさを非常に大きく仕立てて、庶民層の女性たちの被り物として利用したそうです。この笠は「ワンゴルカリゲ」とも呼ばれます。

チョバウィとアヤム

チョバウィとアヤムは、19 世紀後半に使われた女性用防寒帽で、装飾性が高く、主に両班家（ヤンバン）の女性の外出用、または庶民の儀礼用として用いられました。

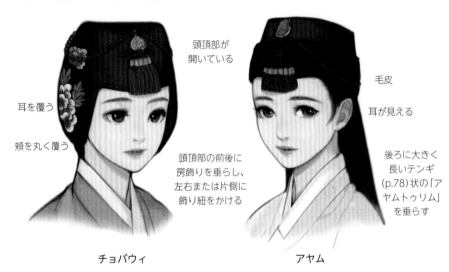

頭頂部が
開いている

毛皮

耳を覆う

耳が見える

頬を丸く覆う

頭頂部の前後に
房飾りを垂らし、
左右または片側に
飾り紐をかける

後ろに大きく
長いテンギ
(p.78) 状の「ア
ヤムトゥリム」
を垂らす

チョバウィ

アヤム

チョバウィは、主に黒い絹地に花と蝶を刺繍したり、寿福の字を金箔で施したりして華やかに飾りました。アヤムの上部は主に黒絹を用いて横線の細かい刺し縫いをし、下部には毛皮を巻いて内側に赤い生地を当てました。

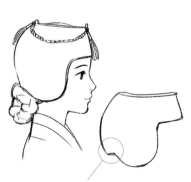

チョバウィは頭の後ろの下の部
分が丸くくり抜かれているので、
チョクモリ（髢髪（まげ））の髪型をし
たとき、髢が見える

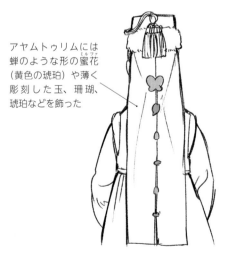

アヤムトゥリムには
蝉のような形の蜜花（ミルファ）
（黄色の琥珀）や薄く
彫刻した玉、珊瑚、
琥珀などを飾った

ナムバウィと風遮

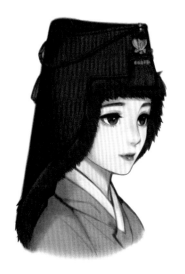

ナムバウィと風遮（プンチャ）は、朝鮮王朝時代の男女共用の防寒帽の一種で「ポルッキ」（頬当て）の有無を除けば、形はほぼ同じです。どちらも朝鮮王朝初期には上流階級の専有物でしたが、後期には庶民も使うようになりました。

ポルッキは耳と頬を覆うようになっているもので、風遮にはこれが付いていますが、ナムバウィにはありません。ポルッキを使わない時は後ろに跳ね上げて紐で結んでおきました。主に黒絹で仕立てた後、縁に毛皮を当てました。女性用は赤紫色や藍色地で仕立て、飾り房とメドゥプ（飾り結び／p.86）、紐を付けて飾りました。

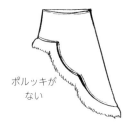

ポルッキが
ない

ナムバウィ

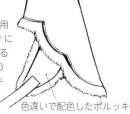

時々女性用
ナムバウィに
付いている
別付けの
ポルッキ

色違いで配色したポルッキ

ポルッキ付きのナムバウィ

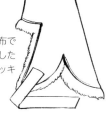

同じ布で
裁断した
ポルッキ

風遮

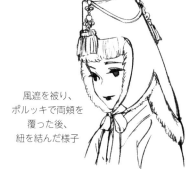

風遮を被り、
ポルッキで両頬を
覆った後、
紐を結んだ様子

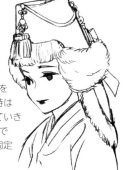

ポルッキを
使わない時は
後ろに持っていき
紐で結んで
後頭部に固定

クルレ

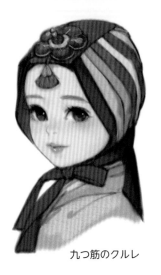

九つ筋のクルレ

朝鮮王朝後期（19世紀）の上流階級で用いた子供の防寒帽を兼ねた装飾用被り物です。「トル帽子」とも呼ばれます。

4～5才になるまで男女の幼い子供が被りました。クルレの形態は地域や季節によって異なり、三つ筋または九つ筋で仕立てられました。「三つ筋のクルレ」はソウルで、「九つ筋のクルレ」は地方で被りました。

筋ごとに異なる色を用いた上でめでたい意味の文字を金箔で施したり、牡丹などの花を刺繍で飾ったりしました。頭頂部は珠玉や刺繍、花飾りをして房を付ける場合もあり、後ろにはトトゥラクテンギ（p.80）を垂らしました。

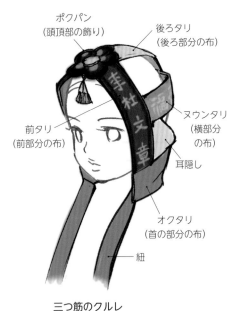

ポクパン（頭頂部の飾り）
後ろタリ（後ろ部分の布）
前タリ（前部分の布）
ヌウンタリ（横部分の布）
耳隠し
オクタリ（首の部分の布）
紐

三つ筋のクルレ

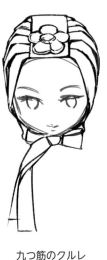

九つ筋のクルレ（前）

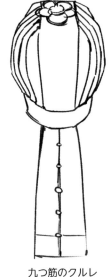

九つ筋のクルレ（後ろ）

4章

髪型と髪飾り

タウンモリ（三つ編み）

タウンモリ（三つ編）は、三国時代から朝鮮王朝時代までの未婚男女の基本的な髪型です。真ん中で分け目を作り、髪を櫛で綺麗にとかした後、三つに分けて編みます。タウンモリの先にテンギ（リボン／ p.78）を着けますが、通常チェビブリテンギ※を使いました。

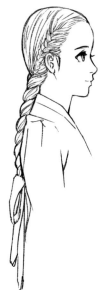
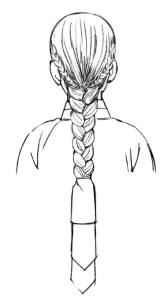

伝統的な方法では、三つに分けて編んだ髪の端の部分にテンギを入れて一緒に編み込んだ後、輪を作って結びました（次ページ）。しかし、今日は右の図のように、簡素化された方法が使われます。

**簡略化された
テンギの着け方**

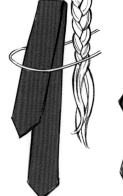
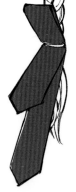
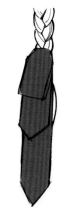

※：端を燕のくちばしの形（直角二等辺三角形）のように折ったテンギ

1 テンギを一回折る

2 紐でテンギと髪を一緒に結ぶ

3 上の部分を覆うように形を整えて完成

伝統的な
テンギの着け方

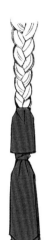

テンギの上の
部分を少し
長くする

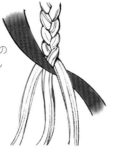

1 髪を三つ編みしながら、
3分の2くらいのとこ
ろで、テンギを挿入

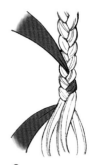

2 下の部分のテンギと
髪を一緒に編み込む

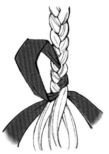

3 上にある長いテ
ンギで輪を作る

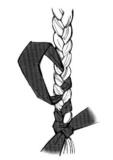

4 両方を合わせて、もう
少し編んでから結ぶ

タウンモリの描き方

1 ジグザグの線を
描く

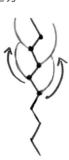

2 点から上方に
丸みのある線
を描く

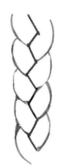

3 繰り返し描い
たら完成

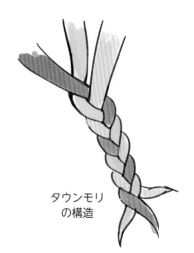

タウンモリ
の構造

チョクモリ（髻髪）

チョクモリ（髻髪）は三国時代から存在しましたが、普遍化されたのは 1800 年代初頭です。朝鮮王朝の第 21 代国王、英祖（在位 1724～1776 年）以降、加髢（付け髪の一種）禁止令を敷いてチョクモリを推奨しましたが、反発が激しく、朝鮮王朝の第 23 代国王、純祖（在位 1800～1834 年）時代の半ばになってからようやく既婚女性の髪型として一般化されるようになりました。チョクモリは、額の真ん中で分け目を作り、綺麗にとかしてから一つに束ねて三つ編みにして結います。その後、チョクテンギ（リボン／ p.78）を結び、チョク（髻）の形を作った後、ピニョ（簪／ p.75）を使って固定します。流行や身分に応じて、チョクをねじって結う位置や形が変わりました。

チョクモリの結い方

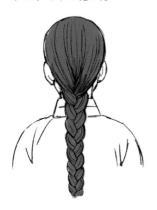

1 髪を一つにして三つ編みをする

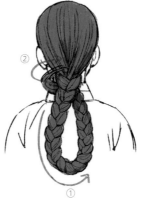

2 三つ編みにした髪で輪を作る

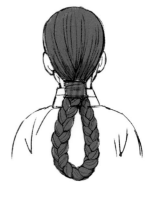

3 チョクテンギで結んで、輪を固定させる

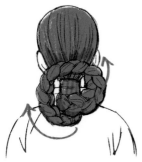

4 輪を一回ねじって持ち上げる

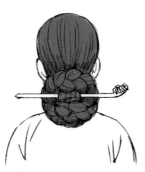

5 ピニョ（簪）がチョクデンギの下を通るように挿して固定する

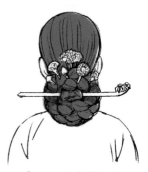

6 ティコジ（髪飾り／p.76）を挿して飾れば完成

オンジュンモリ（あげ髪）

オンジュンモリ（あげ髪）は、三国時代から朝鮮王朝時代の髪制改革以前までの既婚女性の基本的な髪型です。朝鮮王朝時代に入り加髢を大きく飾る髪型が流行りましたが、後に加髢がどんどん大きくなり重くなるにつれ、その重さで気を失ったり、首を骨折して死亡したりする事故が起こるようになりました。さらに、加髢の購入のために財産を使い尽くす弊害も生じたので、英祖から正祖まで計 24 回にわたって加髢禁止令が敷かれました。

オンジュンモリの形態には、両班家の女性の「トゥルレモリ」と、妓生の「トゥレモリ」（p.68）があります。また、庶民の女性が自分の髪だけを用いて作る「コモリ」もあります。

トゥルレモリの結い方

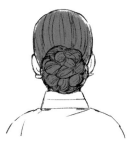

1 首筋の上でチョクを結う。これが加髢を飾るための土台となる髪（トヤモリ）

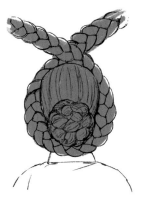

2 加髢を頭に巻き、前の分け目の部分（頭頂部）で交差させる

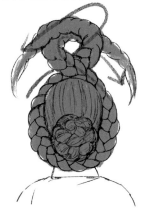

3 加髢を一度撚り合わせ輪を作る

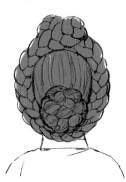

4 チョクの下の部分に加髢の残りを巻き入れて形を整えれば完成

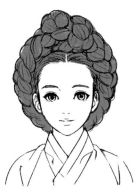

前

トゥレモリ

トゥルレモリ（p.67）が両班家（ヤンバン）の女性の髪型であれば、トゥレモリは妓生（キセン）の髪型として知られています。左右が対称であるトゥルレモリとは異なり、トゥレモリは非対称なので、加髢（カチェ）の量と飾る方法によって非常に多様で個性的な髪型を演出することができます。

英祖（ヨンジョ）が加髢禁止令を発した際にも、賤民階級に属する妓生の場合は例外だったため、加髢禁止令とは別に妓生の髪型はより派手で大きく誇張されたスタイルに発展していきました。

多様なトゥレモリ

トゥレモリの結い方

1' 地髪と加髢を一緒に編んだ後、頭頂部に乗せてソクコジ（中の髪留）で固定してもよい

1 自分の髪でチョクを結う

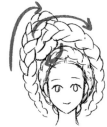

2 小さな加髢を頭に巻き、チョクの下に固定する

3 大きな加髢を曲げてねじり、頭に巻く。中の髪留とテンギ（リボン／p.78）で固定するが、加髢の量と髪をねじって結う形によって、完成するスタイルも様々

加髢

中には芯を入れ、表には髪を被せ、まるで黒い糸束のように作られた加髢は、妓生たちの専有物だった。「トゥレモリ」は、この糸の「タレ」（束）のような髪、という言葉に由来する

セアンモリ

センモリ、絲陽モリとも呼ばれ、三国時代から未婚女性が用いた「双髻モリ」から始まった髪型です。朝鮮王朝後期には宮中の幼い見習い官女がセアンモリをしました。ただし、すべての見習い官女たちがセアンモリをしたわけではありません。王と王妃の寝室を担当する至密内人、王室の衣装を縫製する針房内人、衣装や寝具、飾り物に刺繍を施す繡房内人の見習い（センガクシ／p.113）だけがセアンモリをすることができ、その他の見習い官女（アギナイン）は三つ編みにして後ろに垂らしたタウンモリ（p.64）をしていました。

セアンモリの結い方

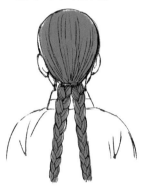
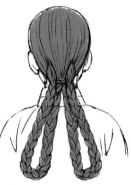
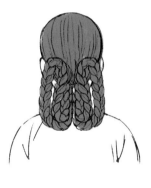

1 髪を二束に分けて三つ編みをする

2 三つ編みした髪を後頭部の下で半分に折り上げる

3 後頭部の下を中心として再び折り上げる

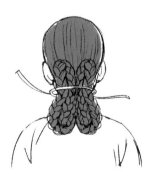
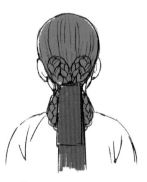
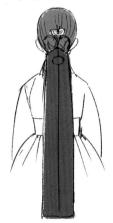

4 髪を紐で結ぶ

5 テンギ（リボン）を結ぶ

礼装時には雄黄（硫化鉱物）で飾り付けた長くて幅の広いテンギを結び、蝶文様のあるディコジ（髪飾り／p.76）を挿す

オヨモリ

オヨモリは宮中の外命婦の礼装用の髪型で、王妃と公主、翁主、そして尚宮の中では至密尚宮、両班家では堂上官（正三品）以上の婦人がオヨモリを結うことができました。ただし、朝鮮王朝後期からは妃嬪のような内命婦もオヨモリを結い、一般の女性でも婚礼や大宴会の時にはオヨモリを結うことができました。オヨモリは、チョプチモリの上にオヨム簇頭里（固定台にする小さい冠）を置き、大きな加髢を巻き付けてからピニョ（簪／p.75）、ソクピニョ（中簪）、メゲテンギ（紐状のリボン）などで固定した後、トルジャム（揺れ飾りの簪／p.77）とティコジ（髪飾り／p.76）で飾りました。

オヨモリの結い方

1 まず、チョプチモリをするために、分け目の中央にチョプチ（p.72）を載せる

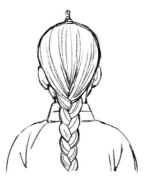

2 チョプチの左右に付けたタリ（付け毛）と一緒に三つ編みにする

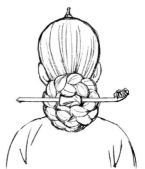

3 チョクテンギ（p.78）を使って髷を結う。こまでが**チョプチモリ**

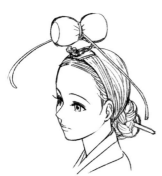

4 チョプチモリの上にオヨム簇頭里を置く

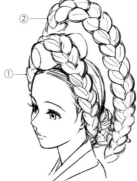

5 オヨム簇頭里の上に大きな加髢を二束巻き付ける

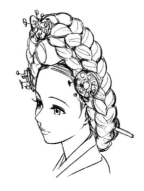

6 左右にトルジャムを飾り、先鳳簪（蝶形のトルジャム）を中央に挿して完成

トグジモリ

オヨモリの上に「トグジ」を載せた髪型で、巨頭味、クンモリ（仰々しい髪型）とも言います。
トグジは木で作られたかつらの一種で、桐を削ってその表面に髪を結ったような文様を彫り、黒漆を塗ったものです。
朝鮮王朝中期以前までは加髢を利用して作りましたが、正祖の髪制改革以降から王妃と王世子嬪以外は木で作られたトグジを用いるようになりました。正祖以前には内命婦・外命婦が常時にトグジモリの髪型をしていましたが、英祖の時代には主に外命婦の儀式用として使われており、大饗宴では宮女たちも着用しました。一般女性には婚礼時に用いることが許されました。

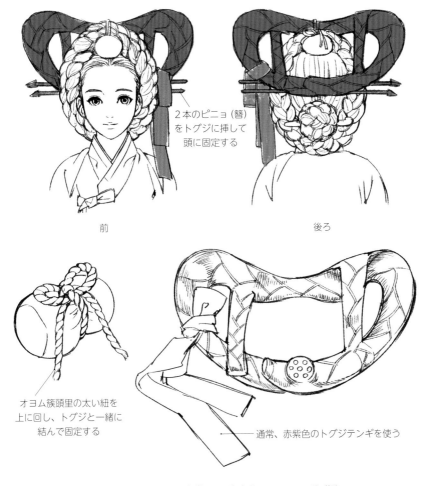

2本のピニョ（簪）
をトグジに挿して
頭に固定する

前　　　　　　　　　　後ろ

オヨム簇頭里の太い紐を
上に回し、トグジと一緒に
結んで固定する

通常、赤紫色のトグジテンギを使う

※檀国大学校の石宙善記念博物館所蔵、尹佰榮のトグジを参照した

チョプチ

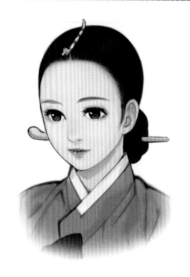

チョプチは宮中の女性たちと士大夫（サ デ ブ）の女性が用いたもので、英祖以降から加髢を禁止し、チョクモリ（髢髪／p.66）と花冠（p.74）、簇頭里（チョクトゥリ）（次ページ）を勧奨した際に現れた特殊な髪飾りです。宮中の女性たちは日常的に使い、士大夫の女性は礼装や参内時に飾り付けました。チョプチは装飾品でありながら、簇頭里や花冠を被る時に固定する役割を果たしました。チョプチのみでは飾ることができません。従って、タリ（付け毛）を左右に垂らした絹台の上にチョプチを載せてから紅糸で固定し、左右の付け毛を耳の後ろに沿わせて髢下に回した後、髢に巻いて固定しました。

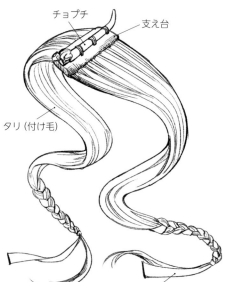

チョプチ　支え台
タリ（付け毛）
タリの両側の先端にテンギを付けて、形を整える

チョプチの種類
身分によって形と素材が異なりました。

龍チョプチ
王后（ワン フ）のみが用いたもので、鍍金（と きん）（金めっき）

鳳凰チョプチ
妃嬪（ビ ビン）が用いたもので、銀または鍍金

蛙チョプチ
尚宮（サン グン）は銀製、貞敬夫人（チョンギョンブイン）※は鍍金。喪中は黒角の蛙チョプチを使った

※：朝鮮王朝時代、正一品と従一品の文武官の妻に与えられた封爵

簇頭里
チョクトゥリ

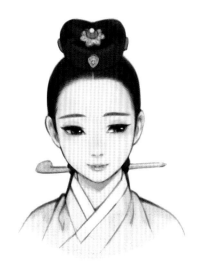

簇頭里は朝鮮王朝時代の女性が礼装時に用いた髪飾りで、「簇兜」または「簇冠」とも言います。黒絹六枚をつないで丸みのある形を作りますが、下部より上部を少し広くして、中に綿を詰めます。英祖の時代に奢侈と弊害を防ぐための加髢禁止令が出され、簇頭里と花冠、チョクモリ（髢髪）を勧奨するようになりました。これによって、加髢を通して富と地位を誇示した風潮が、簇頭里と花冠に玉板と珊瑚の珠玉、蜜花（黄色の琥珀）などで装飾を施し豪華さを際立たせることで、奢侈の傾向がより強まったと言われています。宮中では常時に、士大夫の女性は礼式で用いており、平民は婚礼時に被ることができました。

飾りのない
ミン簇頭里

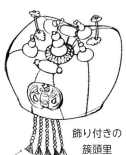

飾り付きの
簇頭里

婚礼時に用いる簇頭里は
正面に飾り房を付けた

オヨム簇頭里
オヨモリをする時に使う（p.70）

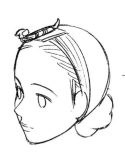 →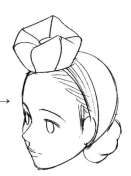

簇頭里の内側は空洞なので、チョプチを巻き付けた上に簇頭里を被ると、チョプチが簇頭里を固定してくれる

花冠
ファグァン

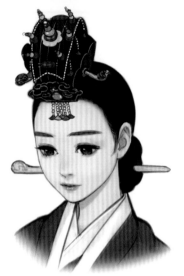

花冠は華やかな女性の礼装用髪飾りの一つです。主に花嫁が婚礼時に被ったものとして知られていますが、士大夫の女性が正装で着飾る時や、宮中の宴会で舞妓たちが踊る時にも被りました。花冠は新羅の文武王(在位661~681年)の時代に唐から伝わったもので、宮廷の中で継続的に使われましたが、英祖以降の加髢禁止令により、加髢の代わりに簇頭里(p.73)と花冠が用いられ、徐々に一般化していきました。花冠は紙で作られた冠型の枠に黒絹を付けた後、金箔で飾り、真珠、玉板、珊瑚と琥珀などの様々な宝石と色とりどりの房を付け、華やかに飾ります。四角、六角、八角などの冠型に多様な飾りを付けるので、その形態は様々でした。

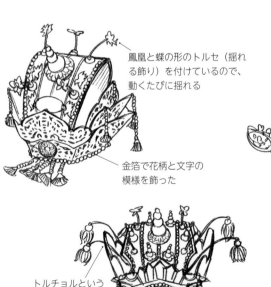

鳳凰と蝶の形のトルセ(揺れる飾り)を付けているので、動くたびに揺れる

金箔で花柄と文字の模様を飾った

トルチョルという揺れる針金に房を付けて飾った

「寿」の文字の模様で長寿を祈願した

六角形の冠型

花冠簇髻
ファグァンチェゲ

黄海道の開城地方で婚礼時に用いた被り物。針金で作った大きな枠に、髪と綿を詰めて黒い絹で包んだ後、様々な種類の花を挿して飾った

ピニョ（簪）

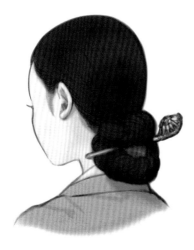

ピニョ（簪）は、チョク（髷）を作って固定する際に挿す髪飾りです。朝鮮王朝後期に出された加髢禁止令により、オンジュンモリ（p.67）の代わりにチョクモリ（p.66）が勧奨されたため、ピニョの使用が一般的になりました。その結果、ピニョの形態が多様化され、豪華さが加わっていきました。ピニョは身分階級に関係なく使われましたが、材料と簪頭（頂部）飾りにおいては差がありました。翡翠、白玉、珊瑚、鍍金、銀などは上流階級が、銀や白銅は一般の女性が用いており、庶民はノッ（真鍮）ピニョや角または骨で作ったピニョを使いました。水牛の角で作った黒角簪と木簪は喪中に用いられました。

簪頭の形も身分に応じて差があり、龍や鳳凰などは王妃が、庶民の女性はきのこ形の茸ピニョや、模様や装飾のない珉ピニョを主に使いました。

シンプルで短い
庶民、日常用のピニョ

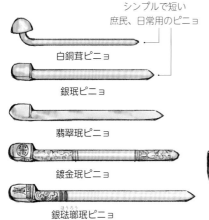

白銅茸ピニョ
銀珉ピニョ
翡翠珉ピニョ
鍍金珉ピニョ
銀琺瑯珉ピニョ

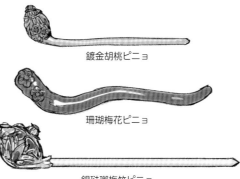

鍍金胡桃ピニョ
珊瑚梅花ピニョ
銀琺瑯梅竹ピニョ

● ピニョの名称は、材料と簪頭（頂部）飾りの形態に応じて付けられる

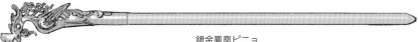

鍍金龍ピニョ
鍍金鳳凰ピニョ

75

ティコジ

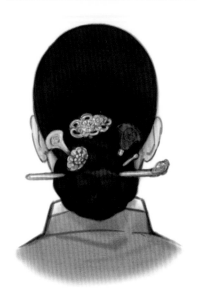

ティコジはチョクモリ（髢髪／p.66）を飾る
もので、髷の上に差し込んで後ろ姿を美しく見
せる役割を果たします。朝鮮王朝時代の服飾の
特徴の一つである「後ろ姿を強調」する代表的
な装身具と言えるでしょう。朝鮮王朝後期の加
髢禁止令に伴いチョクモリが奨励され、加髢の
代わりにピニョ（簪／p.75）とティコジが富
と地位を表すものとなり、ティコジも様々な形
のものが登場するようになりました。

ティコジは、主に上流階級と一般の女性が用い
たもので、材料は、ピニョ（簪）と同じく白銅、銀、
珊瑚、玉、翡翠または鍍金などを使いました。
菊形の飾りが代表的なものですが、蓮や梅など
の花形もあり、さらに、ピッチゲ※や耳かきを
兼ねる実用的なティコジもありました。

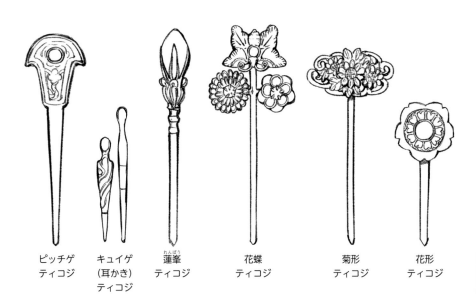

| ピッチゲ
ティコジ | キュイゲ
（耳かき）
ティコジ | 蓮峯
ティコジ | 花蝶
ティコジ | 菊形
ティコジ | 花形
ティコジ |

※：髪の分け目や毛筋を整える時に使うもの

トルジャム

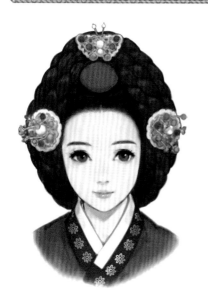

トルジャムは朝鮮王朝時代の婦人がオヨモリ（p.70）やトグジモリ（p.71）をする際に前頭部の中央と左右に挿した髪飾りです。

宮廷と上流階級に限って儀式の際に用いた非常に豪華な装飾品で、玉板の上に付けたトル（スプリング）の動きによって揺れる様子から「トルジャム」と呼ばれました。

形態は中央に挿す蝶形の「先鳳簪」と左右に挿す円形、四角形のものがあります。玉で作った直径6～7cmの板の上に真珠、珊瑚、七宝、翡翠などの各種宝石で飾り付け、銀糸や金糸を撚り合わせて作った「トル」に蝶や花、鳥の形などの「トルセ」を付けました。

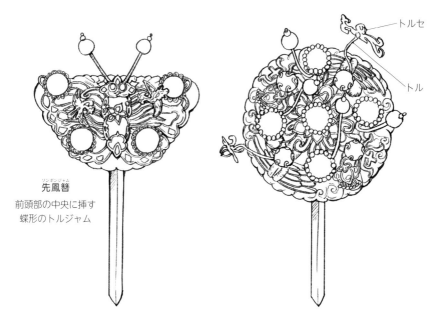

先鳳簪
前頭部の中央に挿す
蝶形のトルジャム

トルセ

トル

テンギ

テンギは布で作られた髪飾りで、後ろに結って垂らした髪を結び固定するものです。テンギの種類には、チェビブリテンギ、チョクテンギ、トトゥラクテンギ、マルットゥクテンギなどがあります。未婚男女はチェビブリテンギを着けました。

男性は装飾のない黒いテンギを使いましたが、女性用よりも丈が短く、幅は狭めでした。女性は赤いテンギを用いており、金箔を施したり、玉板をつけて飾ったりしました。

結婚した婦人がチョクモリ（髷髪／p.66）をする際に使うチョクテンギの色は、若い婦人は赤、中年婦人は紫、未亡人は黒、喪中には白を使いました。

トトゥラクテンギとマルットゥクテンギは6才未満の女の子たちが装飾用として使いました。子供用のトトゥラクテンギは、花嫁用のトトゥラクテンギ（p.80）を小さく仕立てたような形で、上部が三角形です。子供用も花嫁用もトトゥラクテンギと呼ばれます。

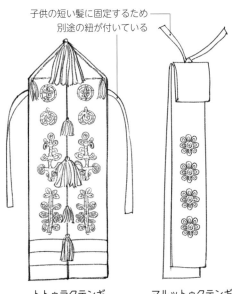

子供の短い髪に固定するため別途の紐が付いている

チェビブリテンギ

チョクテンギ

トトゥラクテンギ

マルットゥクテンギ

郵便はがき

| 1 | 1 | 3 | - | 8 | 7 | 9 | 0 |

料金受取人払郵便

本郷局承認

5125

差出有効期間
2024年3月
31日まで

切手は
不要です。

（受取人）
東京都文京区本郷一—二〇—九
本郷元町ビル7F

株式会社 マール社 行

‖‖·‖·‖·‖‖‖‖‖‖‖·‖···‖

本の注文ができます | TEL：03-3812-5437　FAX：03-3814-8872

マール社の本をお買い求めの際は、お近くの書店でご注文ください。
弊社へ直接ご注文いただく場合は、このハガキに本のタイトルと冊数、
裏面にご住所、お名前、お電話番号などをご記入の上、ご投函ください。

代金引換(書籍代金＋消費税＋手数料※)にてお届けいたします。
※商品合計金額1000円(税込)未満：500円／1000円(税込)以上：300円

ご注文の本のタイトル	定価（本体）	冊数

愛読者カード

この度は弊社の出版物をお買い上げいただき、ありがとうございます。
今後の出版企画の参考にいたしたく存じますので、ご記入のうえ、
ご投函くださいますようお願い致します（切手は不要です）。

☆お買い上げいただいた本のタイトル

☆あなたがこの本をお求めになったのは？
　1. 実物を見て　　　　　　　　　　　4.ひと（　　　　　）にすすめられて
　2. マール社のホームページを見て　　5.弊社のDM・パンフレットを見て
　3. （　　　　　　　）の書評・広告を見て　6.その他（　　　　　　　　　　　）

☆この本について　　　　　　　　　　内容：良い　普通　悪い
　装丁：良い　普通　悪い　　　　　　定価：安い　普通　高い

☆この本についてお気づきの点・ご感想、出版を希望されるテーマ・著者など

☆お名前（ふりがな）　　　　　　　　　　男・女　年齢　　　才

☆ご住所
〒

☆TEL　　　　　　　　　　☆E-mail

☆ご職業　　　　　　　　☆勤務先（学校名）

☆ご購入書店名　　　　　　　　☆お使いのパソコン　　Win・Mac
　　　　　　　　　　　　　　　バージョン（　　　　　　　　　　）

☆マール社出版目録を希望する（無料）　　　はい・いいえ　　

ペッシテンギ

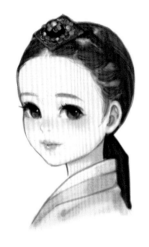

ペッシテンギは5〜6才未満の女の子たちがチョンジョンモリ※やパドゥクモリ（下図）をする時、前髪を整えるために分け目の上に付けた髪飾りです。

四角または円形の絹の上に、銀で梨の種の形や菊の形を作って貼り付けた後、琺瑯や七宝などで飾り、両側に細い紐を付けました。

女の子が生まれて初めて使う装身具であるペッシテンギは病魔や厄を防ぐ意味がありました。

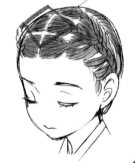

パドゥクモリ

髪が短く頭髪量の少ない子供たちは、前髪を中分けにして中央にペッシテンギを置いた後、前髪を碁盤のように分けて複数に束ね、ペッシテンギに付いている紐と一緒に結い、後ろに垂らす

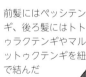
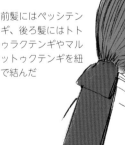

前髪にはペッシテンギ、後ろ髪にはトトゥラクテンギやマルットゥクテンギを紐で結んだ

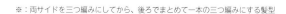

※：両サイドを三つ編みにしてから、後ろでまとめて一本の三つ編みにする髪型

79

トトゥラクテンギ

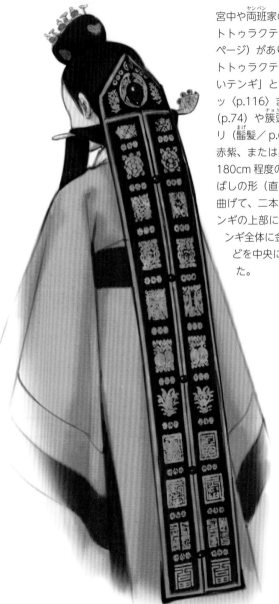

宮中や両班家（ヤンバン）の婚礼時に花嫁が着けたテンギには、トトゥラクテンギとトゥリム（垂れ）テンギ（次ページ）があります。

トトゥラクテンギは「後ろテンギ」または「大きいテンギ」とも呼ばれており、婚礼服（ファルオッ〈p.116〉または円衫（ウォンサム）〈p.130〉）を着て、花冠（ファグァン）（p.74）や簇頭里（チョクトゥリ）（p.73）を被った後、チョクモリ（髷髪（まげ）／ p.66）の後ろに長く垂らしました。

赤紫、または黒絹で作られた幅10cm程度、長さ180cm程度の大きなテンギを、中央部が燕のくちばしの形（直角二等辺三角形）になるように折り曲げて、二本の帯が並んだように仕立てます。テンギの上部に玉板や雄黄（ゆうおう）（硫化鉱物）を付け、テンギ全体に金箔を施した後、琥珀、珊瑚、七宝などを中央に縫い付け、二つのテンギを繋ぎました。

トゥリム（垂れ）テンギ

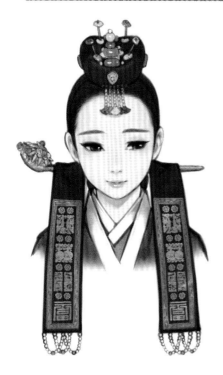

トゥリム（垂れ）テンギは「前テンギ」または「アプチュルテンギ」とも呼ばれており、婚礼服着用時には「後ろテンギ」とも呼ばれるトトゥラクテンギ（前ページ）とペアで飾り着けました。幅5cm、長さ120cm程度で、トトゥラクテンギと同様に金箔を施し、先端は真珠や珊瑚珠で飾り付けました。

着ける時には、チョク（髻）の上にテンギの中央部分を載せてから、テンギの左右の部分はピニョ（簪／p.75）に一、二回巻いて両肩の前に垂らしました。このように肩の前に垂れることから、トゥリム（垂れ）テンギと呼ばれます。

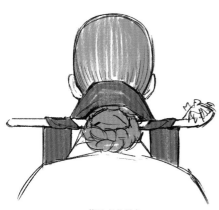

後ろから見た
前テンギを着けた時の様子

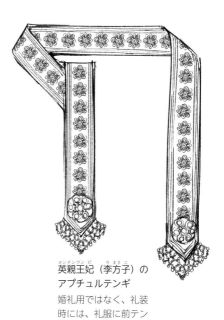

英親王妃（李方子）の
アプチュルテンギ
婚礼用ではなく、礼装時には、礼服に前テンギのみが用いられた

コイテンギ

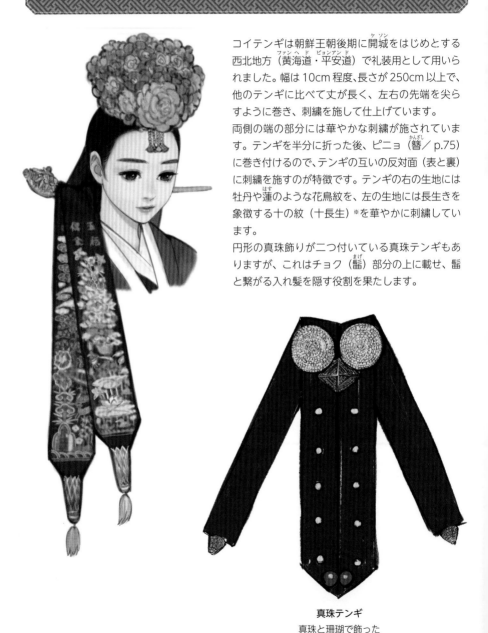

コイテンギは朝鮮王朝後期に開城(ケソン)をはじめとする西北地方（黄海道(ファンヘド)・平安道(ピョンアンド)）で礼装用として用いられました。幅は10cm程度、長さが250cm以上で、他のテンギに比べて丈が長く、左右の先端を尖らすように巻き、刺繍を施して仕上げています。

両側の端の部分には華やかな刺繍が施されています。テンギを半分に折った後、ピニョ（簪(かんざし)／p.75）に巻き付けるので、テンギの互いの反対面（表と裏）に刺繍を施すのが特徴です。テンギの右の生地には牡丹や蓮のような花鳥紋を、左の生地には長生きを象徴する十の紋（十長生）※を華やかに刺繍しています。

円形の真珠飾りが二つ付いている真珠テンギもありますが、これはチョク（髷(まげ)）部分の上に載せ、髷と繋がる入れ髪を隠す役割を果たします。

真珠テンギ
真珠と珊瑚で飾った

※：日、月、水、山、松、竹、鶴、亀、鹿、霊芝（諸説あり）

5章

装身具

ノリゲの構造と種類

ノリゲは、朝鮮王朝時代の女性たちがチョゴリのコルム（結び紐／ p.28）に付けた代表的な装身具です。メドゥプ（飾り結び／ p.86）を編んで多様な形の装飾品（主体）を付け、その下に長い房を垂らしました。上流階級から庶民まで愛用されましたが、身分と階級に応じて材料や大きさに違いがありました。

上流階級では金、銀、銅、翡翠、琥珀、珊瑚、各種の玉などを使っており、絹に色とりどりの糸や金糸・銀糸で刺繍を施したりしました。良い材料が手に入らない庶民たちは、端切れに刺繍をしてクェブルノリゲ※1や指ぬきノリゲ※2を作って使いました。

ノリゲの構造

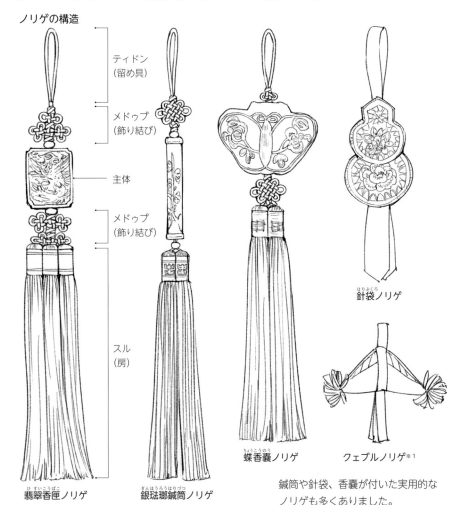

ティドン
（留め具）

メドゥプ
（飾り結び）

主体

メドゥプ
（飾り結び）

スル
（房）

ひすいこうばこ
翡翠香匣ノリゲ

ぎんぼうろうはりづつ
銀琺瑯鍼筒ノリゲ

ちょうこうのう
蝶香嚢ノリゲ

はりぶくろ
針袋ノリゲ

クェブルノリゲ※1

鍼筒や針袋、香嚢が付いた実用的なノリゲも多くありました。

※1：魔除けの意味を持つ三角形の飾りが付いたノリゲ
※2：布製の指ぬきが付いたノリゲ

三作ノリゲ
サムジャク

ノリゲの主体が一つのものは単作ノリゲ、三つのものは三作ノリゲと言います。単作ノリゲは
平常時に用い、三作ノリゲは宮中の行事や祝日、礼装着用時に用いられました。
三作ノリゲは飾りや大きさによって大三作、中三作、小三作に区分します。大三作ノリゲは最
も大きく豪華なもので、宮中の行事の際に大礼服に付けました。中三作ノリゲは宮廷の女性と
上流階級の女性が唐衣を着る時に、小三作ノリゲは上流階級の若い女性と子供たちがチョゴリ
のコルムに付けて飾りました。

大三作ノリゲ

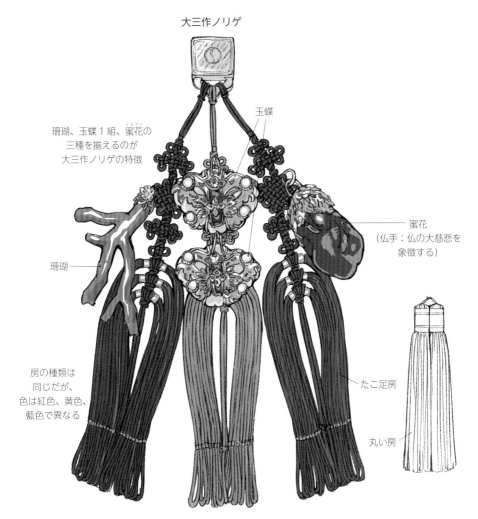

玉蝶

珊瑚、玉蝶 1 組、蜜花の
三種を揃えるのが
大三作ノリゲの特徴

蜜花
(仏手:仏の大慈悲を
象徴する)

珊瑚

たこ足房

房の種類は
同じだが、
色は紅色、黄色、
藍色で異なる

丸い房

メドゥプ（飾り結び）

メドゥプ（飾り結び）はノリゲ（p.84）だけでなく、扇子の錘、衣服のボタンや道袍※の紐に用いられました。また服飾、輿、掛け軸、伝統楽器、宮廷儀式と室内装飾にも幅広く使われました。最初は宮中の上流階級に用いられましたが、朝鮮王朝後期には民間でも広く使われ、日常生活全般において装飾用として愛用されました。

トレメドゥプ

最も基本的なメドゥプで、
メドゥプとメドゥプの間を
繋げたり、トレメドゥプの紐が
解けないように固定したり、
仕上げをしたりする時に使う

ヨンポンメドゥプ

蓮のつぼみの形から
名付けられたもので、
主にボタンに用いられる

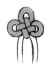

センチョクメドゥプ

形が井字状なので
井字メドゥプ
とも呼ばれる

梅花メドゥプ

梅花の形のメドゥプで、
赤ちゃんの衣服、
扇錘（扇子の装飾）、
チュモニ（巾着／p.88）、
ノリゲなどに用いられた

眼鏡メドゥプ

眼鏡入れの紐に使われた

**カラクチメドゥプ
（淡路玉結び）**

メドゥプの端に施し、
趣を加える役割を果たす

唐草メドゥプ

唐草の形のメドゥプで、
ノリゲに多く使われた

同心結メドゥプ

心を一つに結ぶという意味
のメドゥプで、結納など、
婚姻に用いられた

杖鼓メドゥプ

形が伝統楽器の杖鼓に
似ていることから、
名付けられた

※：丈が長く、身頃が四幅で構成され、後ろに展衫（四角の布）が付いている
　　男性用外衣。胸付近を細縧帯という房の付いた紐で結ぶ

**カジバンソク（方席）
メドゥプ**

センチョクメドゥプを
5回繋いで作る
メドゥプのことで、
巾着や扇子の錘に
多く使われた

菊花メドゥプ

菊の花形のメドゥプ。トゥボルカムゲメドゥ
プとも言う。ノリゲ、チュモニ、チョバウィ
（防寒帽／p.60）、扇子、箸匙袋、壁掛けなど、
様々なものに広く使われる。この技法を応用
し、紐の結び数の2（トゥボル）を、3（セボル）、
4（ネボル）、5（タソッボル）に調整し、
大小のカムゲメドゥプを結ぶ

セボルカムゲメドゥプ

複雑な菊花メドゥプを
応用したメドゥプ

タソッボルカムゲメドゥプ

喪輿（棺を運ぶ輿）、輿の
流蘇（飾り房）に使われた

ひよこメドゥプ

菊花メドゥプの両側に
センチョクメドゥプを付けたも
ので、主にノリゲに用いられた

ボルメドゥプ

セボルカムゲメドゥプの両側に
センチョクメドゥプを
四つずつ付けたメドゥプ

蝶メドゥプ

宮中と両班家でよく使われていた
メドゥプで、ノリゲやチュモニに
多く用いられた

蜻蛉メドゥプ

チュモニ、箸匙袋などに使われ、
特に男子用のチュモニに
多く使われた

蝿メドゥプ

蝿の羽の形に似ている
メドゥプ

羽メドゥプ

蝶メドゥプの羽の部分に
使うメドゥプ。
苺メドゥプも
この技法を応用して組む

苺メドゥプ

苺の形に似ているメドゥプで、
センチョクメドゥプに羽メドゥプと
カラクチメドゥプを中央に加えて作る。
ノリゲ、壁掛け、パル（簾）など、
多様なものに使われた

チュモニ（巾着）

韓服にはポケットがないので、お金や持ち物を入れられるチュモニ（巾着）を別に作って付け
ました。種類としては、「トゥルチュモニ」、または「ヨムナン」という丸い形の袋と、角状の「ク
ィチュモニ」があり、主に絹や木綿を用いて作りました。チュモニには、吉祥文様の刺繍、ま
たは金箔が施され、巾着の紐は多様なメドゥプ（p.86）を結んで飾りました。また、各種の銀
琺瑯装飾やクェブル※を付けて飾ることもありました。

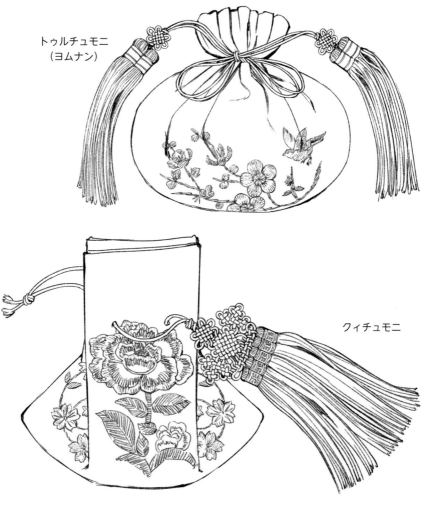

トゥルチュモニ
（ヨムナン）

クィチュモニ

※：三角形の飾り。魔除けの意味を持つ

カラクチと半指（指輪）

指輪には「カラクチ」と「半指」があります。カラクチは二つの指輪がペアになっているもので、男女和合、夫婦一心同体の象徴として既婚女性のみが嵌めました。一方、半指はペアになっていない一つだけの指輪で、未婚・既婚の区別なく嵌めることができました。材料は主に、金、銀、銅で、銅の指輪は庶民層で多く使われました。玉、瑪瑙、琥珀、珊瑚などで作ったカラクチは宮中と上流階級に好まれました。特に宮中では、夏には玉や瑪瑙、冬には金を用いるなど、季節ごとに指輪の材料を使い分けました。

カラクチ

内側は平らで、外側がふっくらと丸みを帯びているのが特徴です。

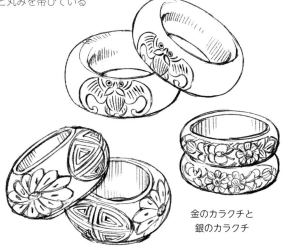

装飾のない珉カラクチ
　玉、珊瑚、琥珀などで作る。銅で作る場合もあり、銅はもろいので、ほとんどは装飾がなかった

金のカラクチと
銀のカラクチ

半指

上部の中央に装飾を載せる部分があるのが特徴です。

装飾の部分

真珠をちりばめるか、琺瑯を施し装飾を加えた半指

耳飾り

耳飾りは先史時代から愛用されてきた装身具の一つで、朝鮮王朝前期までは老若男女が耳たぶに穴を開けて耳飾りを着けていました。しかし、儒教の影響によって男性の耳飾りの風習はなくなり、上流階級の女性たちは儀式や婚礼時に耳介（軟骨でできた外耳部分）に掛けるタイプの耳飾りを着けました。朝鮮王朝時代は、主に銀で環を作った後、銀や蜜花（黄色の琥珀）などで作られた天桃（長寿を象徴する桃）の耳飾りを着けましたが、時には紅色の房を長く垂らしたりすることもありました。

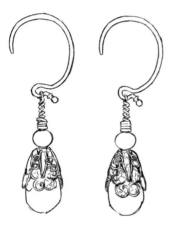

竹の葉と梅花の文様で飾られた
蜜花の耳飾り

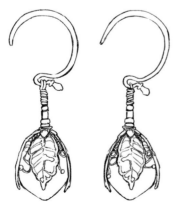

琺瑯で飾られた葉の文様の
蜜花の耳飾り

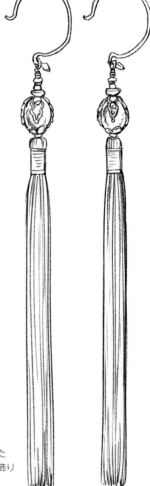

房を付けた
銀琺瑯の耳飾り

粧刀
チャンド

粧刀を身に着ける慣習は、高麗時代以降にモンゴルから入ってきたものです。粧刀は閨房※1の女性たちの護身用でありながら、日常的に使う実用性も兼ねた装身具だったので、チュモニ（巾着）に入れて身に着けたり、チマの中の腰帯に下げたり、またはノリゲの主体として使われました。粧刀の柄と鞘は、白銅、鍍金、香木、ナツメの木、竹、牛骨、黒角、べっ甲、珊瑚、琥珀、翡翠、玉、蜜花などで作られ、華角※2を施すか、様々な模様を陰刻をしたり、透かし彫りをしたりするなど、多様な方法で装飾を施しました。

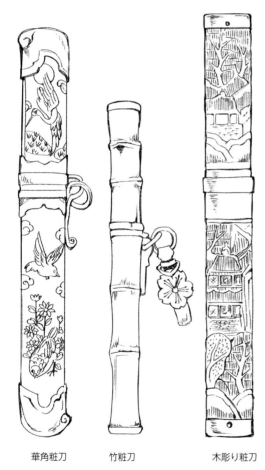

華角粧刀　　　竹粧刀　　　　木彫り粧刀

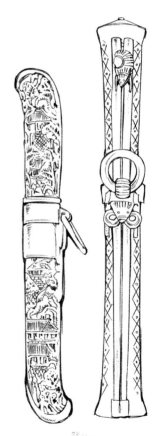

銀粧刀

粧刀に付いている箸は食事の用途の他、
食べ物に毒が入っているかどうかを
判別するためにも使われた

※1：女性たちが住む部屋

※2：牛の角を紙のように薄く削り、その上に絵を描いて彩色し、木製品に貼って飾る韓国の伝統工芸

＊粧刀（チャンド）は前に文字が入ると「ジャンド」と発音する

タンチュ（ボタン）

朝鮮王朝時代には衣服を留める際にコルム（結び紐）と帯を使ったので、団領※1や赤衫※2など
に付けたタンチュ（ボタン）を除けば、実際にタンチュが一般的に使われ始めたのは19世紀
末の開花期以降からです。金、銀、玉などの宝石に蝶、梅花、菊花、蝙蝠などの文様を施した
タンチュは、翟衣（p.133）、長衫（p.127）、円衫（p.130）などの「袍類」に属する宮廷の儀
礼用衣裳に使われました。開花期以降にはマゴジャ（外衣）やチョッキによく用いられており、
庶民層にも普及しました。

メジュンタンチュ

ヨンポンメドゥプ（p.86）を利用して作ったタンチュのこ
とで、紐でメドゥプを結んで作った雄タンチュと、別の紐
を輪にして作った雌タンチュで構成される

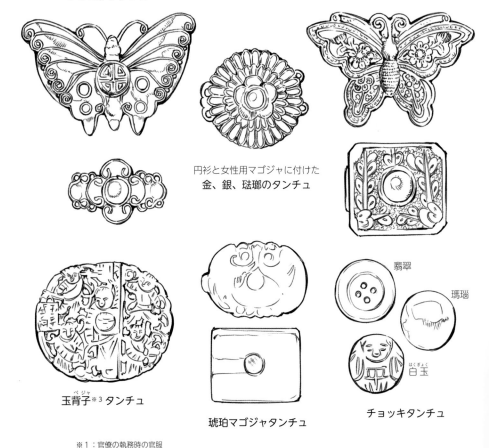

円衫と女性用マゴジャに付けた
金、銀、琺瑯のタンチュ

翡翠

瑪瑙

白玉

玉背子※3タンチュ

琥珀マゴジャタンチュ

チョッキタンチュ

※1：官僚の執務時の官服
※2：単衣の上衣
※3：チョッキのような上衣

唐鞋と雲鞋（靴）

唐鞋と雲鞋は両班家の女性が履いた履物で、乾いた地面の上で履くという意味で、「マルンシン」（乾いた靴）とも言います。男性は「太史鞋」を、女性は唐鞋と雲鞋を履きました。すべてかかとが低く、つま先が尖って地面から少し持ち上がった形です。靴底に麻布を何枚か重ねて裏打ちし靴の形を作った後、表は華やかな絹で包み、中には絨や毯※4 を敷いてふんわりと仕上げました。

唐鞋

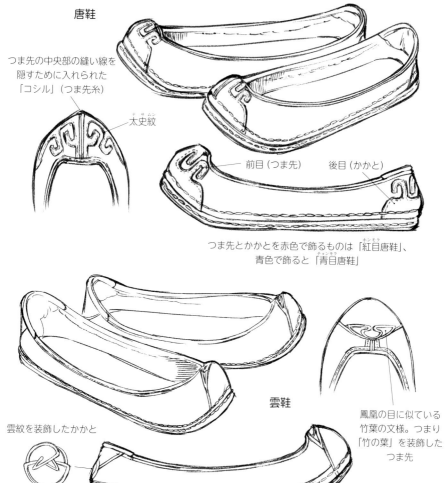

つま先の中央部の縫い線を隠すために入れられた「コシル」（つま先糸）

太史紋

前目（つま先）　　後目（かかと）

つま先とかかとを赤色で飾るものは「紅目唐鞋」、青色で飾ると「青目唐鞋」

雲紋を装飾したかかと

雲鞋

鳳凰の目に似ている竹葉の文様。つまり「竹の葉」を装飾したつま先

※4：絨は厚地のやわらかい毛織物。毯は動物の毛に糊付けをし、押して平らにして作った布

チンシンとナマクシン（木履）

雨の日や濡れた地面の上で履く靴はチンシンと呼ばれます。エゴマ油を染み込ませた革を数枚重ねて靴底を作った後、底に鋲を打ち込んだチンシンは、値段の高い高級な履物だったため、主に両班階級が履きました。

ナマクシン（木履）は木で作った履物で、最初は平らな板に紐を付けて履きましたが、朝鮮王朝時代になると、かかとの付いた履物の形になりました。木を丸ごと彫って作った後、彩色を施したり、鋲を打ち込んだりして、装飾を加えました。

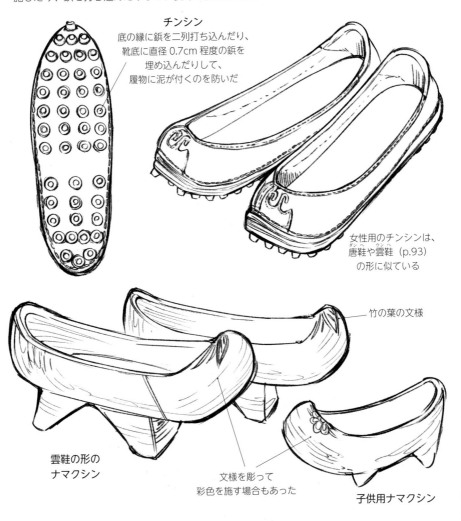

チンシン
底の縁に鋲を二列打ち込んだり、靴底に直径 0.7cm 程度の鋲を埋め込んだりして、履物に泥が付くのを防いだ

女性用のチンシンは、唐鞋や雲鞋（p.93）の形に似ている

竹の葉の文様

雲鞋の形の
ナマクシン

文様を彫って
彩色を施す場合もあった

子供用ナマクシン

ポソン（足袋）

「足衣」とも呼ばれるポソン（足袋）は、今の靴下のような役割を果たしました。男女の区別なく、同じ形のポソンを履いており、足の大きさに応じて韓紙で「ポソンの型」を取っておき、必要に応じて簡単にポソンを作って履きました。通常、白い布で作られましたが、王の冕服※と王妃の翟衣（p.133）には赤色のポソンを履きました（p.137）。

ポソン（足袋）の形と名称

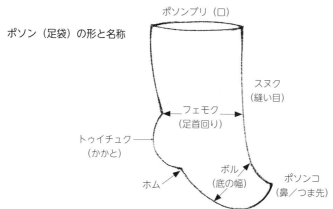

ポソンブリ（口）

スヌク
（縫い目）

フェモク
（足首回り）

トゥイチュク
（かかと）

ボル
（底の幅）

ホム

ポソンコ
（鼻／つま先）

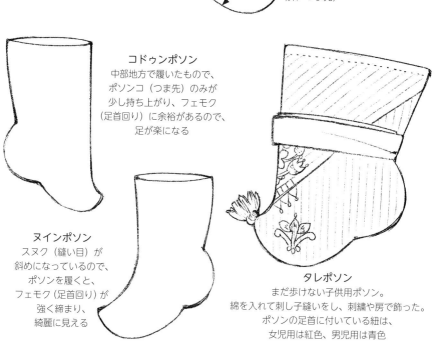

コドゥンポソン
中部地方で履いたもので、
ポソンコ（つま先）のみが
少し持ち上がり、フェモク
（足首回り）に余裕があるので、
足が楽になる

ヌインポソン
スヌク（縫い目）が
斜めになっているので、
ポソンを履くと、
フェモク（足首回り）が
強く締まり、
綺麗に見える

タレポソン
まだ歩けない子供用ポソン。
綿を入れて刺し子縫いをし、刺繍や房で飾った。
ポソンの足首に付いている紐は、
女児用は紅色、男児用は青色

※：祭礼、正朝、冬至、嘉礼（婚礼）などで着用した大礼服

ビッ（櫛）

髪をとかすために使った道具で、オルレビッ、チャムビッ、サントゥビッなどがあり、女性は
後頭部に差して装飾する用途としても活用しました。形は半月形や長方形がほとんどで、目が
非常に細かいもの（チャムビッ）と目が太くて粗いもの（オルレビッ）に区分しました。櫛の
材料は竹やツゲが多く、上流階級の女性は翡翠や玉、べっ甲、または華角※などの装飾を施した
櫛を使いました。

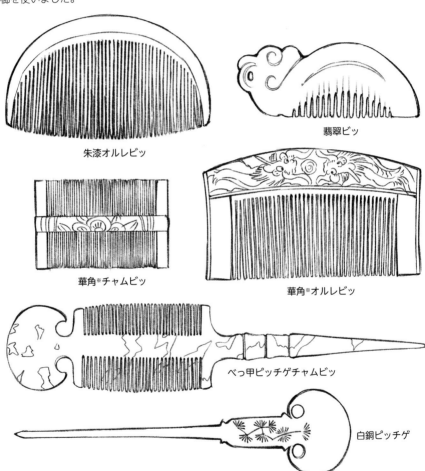

朱漆オルレビッ

翡翠ビッ

華角※チャムビッ

華角※オルレビッ

べっ甲ピッチゲチャムビッ

白銅ピッチゲ

薄くて丸い部分は櫛の歯の間に挟まった汚れを取ったり、髪に油を付けたりする時に使い、細くて
尖った部分は髪に分け目を入れる時に使った。分け目を頭の中心に綺麗に入れるためには、ピッチ
ゲは櫛とともに欠かせないものだった

※：牛の角を紙のように薄く削り、その上に絵を描いて彩色し、木製品に貼って飾る韓国の伝統工芸

手鏡と鏡台

携帯用の手鏡は、腰の部分やチュモニ（巾着）
に入れて所持しました。鏡台は櫛や化粧品な
どを保管する「ビッチョプ」という木箱の蓋
の内側に鏡を取り付けて作った家具です。
朝鮮王朝初期まで鏡は青銅で作りましたが、
18世紀以降からはガラスの鏡が輸入されまし
た。ガラスの鏡は大きいほど値段が高く贅沢
だったため、小さいサイズの手鏡と鏡台とい
う形で作られ、使われました。手鏡と鏡台は
上流階級の女性たちが容姿を綺麗にする際に
用いただけではなく、ソンビ※たちも衣冠を着
用し、身なりを整える用途で随時手鏡を使い
ました。

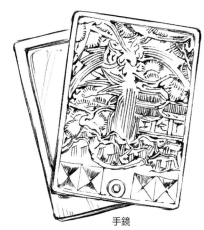

手鏡
男性の手鏡の中には、一面は鏡、もう
一面は羅針盤（コンパス）を兼ねるものもあった

螺鈿鏡台
螺鈿で装飾した螺鈿鏡台は、
上流階級の女性の必需品とし
て、婚姻時に最も重要な婚礼
用家具の一つだった。
男性用鏡台もあり、サントゥ
（男性の髷）を結う時に使う
道具を保管し、鏡を見る用途
で使ったが、装飾が少なくサ
イズも小さかった

※：学識が優れて礼節が正しく義理と原則を守り、富裕栄華を貪らない高潔な人柄を持った男性

トシ（腕貫き）

暑さや寒さを防ぐため、また、袖の固定やおしゃれのために腕に着けたもので、老若男女が使いました。冬用は防寒のために絹に綿を入れて縫うか、毛を付け、裏地にも毛を当てて作りました。夏用は風通しを良くするために、藤、竹、馬の尾などで作られており、カラムシ織や亢羅（ハンナ）※のような生地を用い、一重のトシにして使いました。春秋用には綿や絹で作られたキョプ（袷（あわせ））トシがありました。

子供用トシ

馬蹄形トシ
手の甲まで覆う形で、トシの口を
馬蹄のように丸く作った

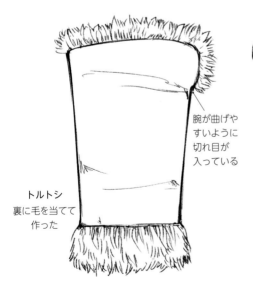

トルトシ
裏に毛を当てて
作った

腕が曲げやすいように切れ目が入っている

籐トシ
上衣の袖に汗が滲まないようにチョゴリの下に着用した。風通しが良く涼しい

※：透かし模様が入った薄い絹

6章

特殊階級の衣裳

妓生（遊女）

キ　セン

朝鮮王朝後期の妓生（遊女）の装いです。妓生は賤民階級でしたが、身分の高い男性との交流
があったので、あらゆる装身具に絹の衣服や革の鞋（靴）などで贅沢な服装が許されました。
服飾禁制からも自由であった妓生は流行をリードしていたので、女性たちは両班家、庶民を問
わず妓生の装いを真似し、加髢を大きく飾るオンジュンモリ（あげ髪／p.67）と身頃の丈が短
く上半身に密着したチョゴリに、長く
ふんわりしたコドゥムチマなどを
着用しました。

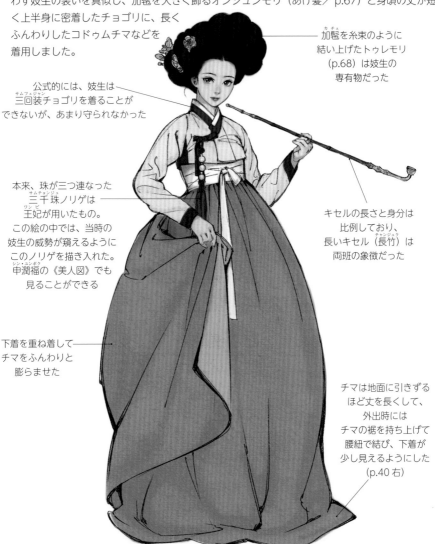

加髢を糸束のように
結い上げたトゥレモリ
（p.68）は妓生の
専有物だった

公式的には、妓生は
三回装チョゴリを着ることが
できないが、あまり守られなかった

サムフェジャン

本来、珠が三つ連なった
三千珠ノリゲは
王妃が用いたもの。
この絵の中では、当時の
妓生の威勢が窺えるように
このノリゲを描き入れた。
申潤福の《美人図》でも
見ることができる

サムチョンジュ

ワンビ

シン・ユンボク

キセルの長さと身分は
比例しており、
長いキセル（長竹）は
両班の象徴だった

チャンジュク

下着を重ね着して
チマをふんわりと
膨らませた

チマは地面に引きずる
ほど丈を長くして、
外出時には
チマの裾を持ち上げて
腰紐で結び、下着が
少し見えるようにした
（p.40右）

朝鮮王朝時代の妓生は官庁に隷属される「官妓」として、普段は地方官衙（役所）の宴会や高官の祝宴で歌舞を披露し余興に色取りを添えました。また、歌舞や楽器演奏に優れた妓生は宮中行事がある時に呼ばれました。その他、王が国民の心を探るために全国を巡行する際には出迎えとして招集されたり、外国の使臣を迎える時にも動員されたりしました。この時に舞服の上に「襪裙」というズボンをはいて馬に乗った官妓の姿を、当時の風俗画から確認することができます。

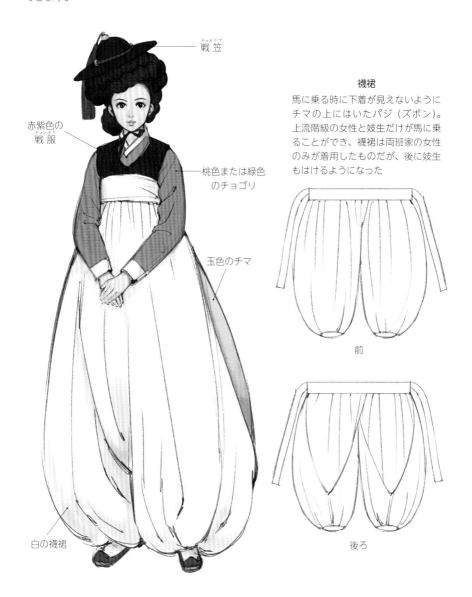

戦笠

赤紫色の
戦服

桃色または緑色
のチョゴリ

玉色のチマ

白の襪裙

襪裙

馬に乗る時に下着が見えないようにチマの上にはいたパジ（ズボン）。上流階級の女性と妓生だけが馬に乗ることができ、襪裙は両班家の女性のみが着用したものだが、後に妓生もはけるようになった

前

後ろ

女伶の舞服
ヨリョン　　　ム　ボク

一般的な女伶の舞服で、宮中舞踊の代表
的な服飾です。女伶とは宮中の祝宴で歌
舞を披露する妓生のこと、または、儀式
に使う儀仗を捧げ持つ身分の低い女性の
ことを指します。

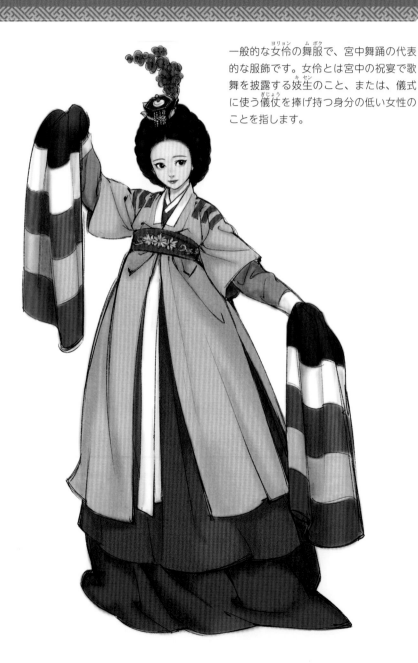

後ろ姿

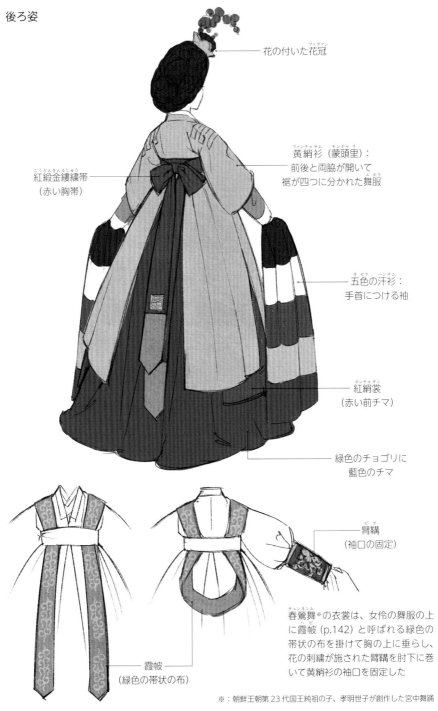

花の付いた花冠（ファグァン）

黄綃衫（ファンチョサム）（蒙頭里 モンドゥリ）：
前後と両脇が開いて
裾が四つに分かれた舞服

紅緞金縷繍帯（こうどんきんるしゅう）
（赤い胸帯）

五色の汗衫（オセク ハンサム）：
手首につける袖（ムボク）

紅綃裳（ホンチョサン）
（赤い前チマ）

緑色のチョゴリに
藍色のチマ

臂韝（ビゲ）
（袖口の固定）

霞帔（ハビ）
（緑色の帯状の布）

春鶯舞（チュンネンム）※の衣裳は、女伶の舞服の上
に霞帔（p.142）と呼ばれる緑色の
帯状の布を掛けて胸の上に垂らし、
花の刺繍が施された臂韝を肘下に巻
いて黄綃衫の袖口を固定した

※：朝鮮王朝第23代国王純祖の子、孝明世子が創作した宮中舞踊

103

剣舞の舞服

宮中剣舞の服飾です。金香狭袖という舞服の上に戦服を着て、オンジュンモリ（あげ髪／p.67）をして戦笠を被りました。一般の剣舞服は、金香狭袖の代わりにチョゴリの上に戦服を着用しました。

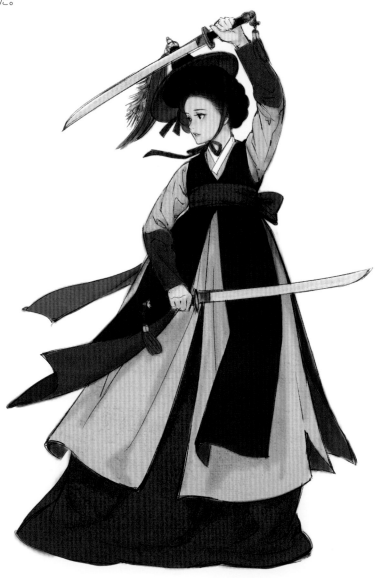

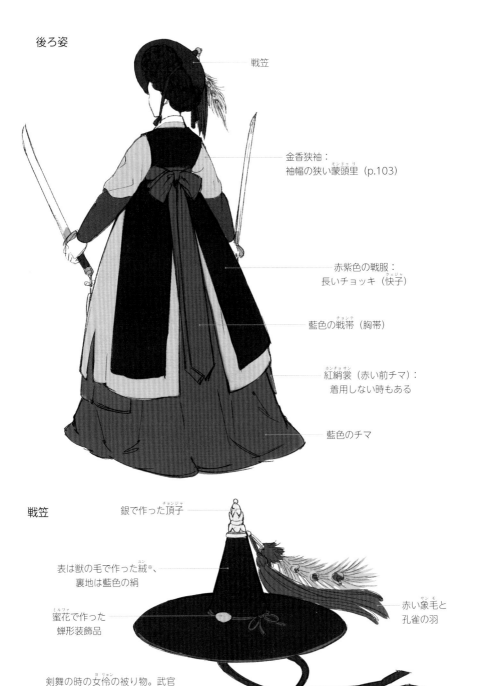

後ろ姿

戦笠

金香狭袖：
袖幅の狭い蒙頭里（p.103）

赤紫色の戦服：
長いチョッキ（快子）

藍色の戦帯（胸帯）

紅絹裳（赤い前チマ）：
着用しない時もある

藍色のチマ

戦笠

銀で作った頂子

表は獣の毛で作った絨※、
裏地は藍色の絹

赤い象毛と
孔雀の羽

蜜花で作った
蝉形装飾品

剣舞の時の女伶の被り物。武官
が被る戦笠とは異なり、帽子の
先端は尖った円錐形

※：厚地のやわらかい毛織物。

蓮花台舞の舞服（童妓）

蓮花台服

宮中歌舞の一つである蓮花台舞を披露する際に童妓※が着用した服飾です。頭からつま先までゆらゆら揺れる紐を多く着け、垂らしているのが特色です。笠（蛤笠）の左右に垂らした紐、後ろテンギである流蘇、紅羅裳に付けた紐（これらの紐も流蘇）が踊り手の動きによって揺れて、大変華やかな姿が演出されます。

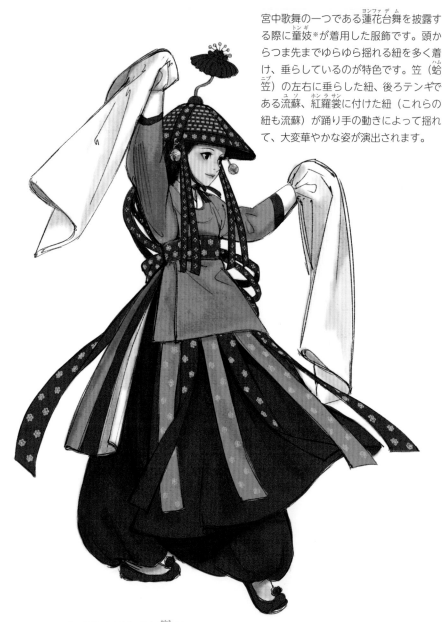

※：幼い見習い中の妓生。日本の禿に近い

106

後ろ姿

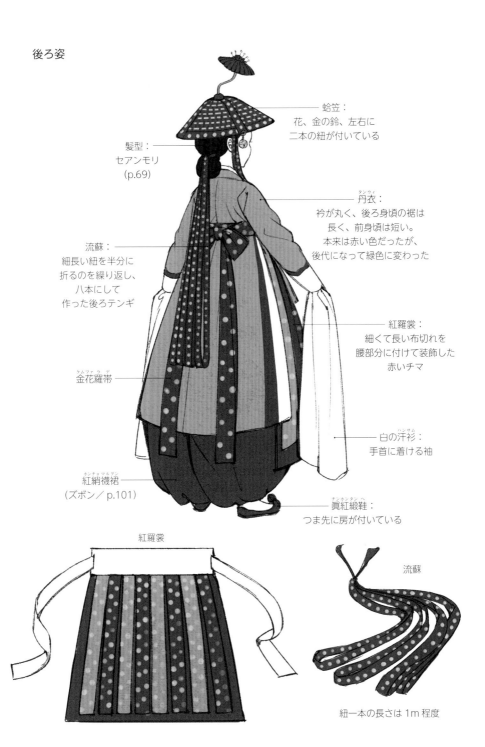

蛤笠：
花、金の鈴、左右に
二本の紐が付いている

髪型：
セアンモリ
(p.69)

丹衣（タンウィ）：
衿が丸く、後ろ身頃の裾は
長く、前身頃は短い。
本来は赤い色だったが、
後代になって緑色に変わった

流蘇：
細長い紐を半分に
折るのを繰り返し、
八本にして
作った後ろテンギ

紅羅裳：
細くて長い布切れを
腰部分に付けて装飾した
赤いチマ

金花羅帯（クムファ ラ デ）

白の汗衫（ハンサム）：
手首に着ける袖

紅綃襪裙（ホンチョマルグン）
（ズボン／ p.101）

眞紅緞鞋（ナシホンタン ヘ）：
つま先に房が付いている

紅羅裳

流蘇

紐一本の長さは 1m 程度

僧舞の舞服

スン ム　　　 ム ボク

僧舞は仏教儀式の舞から由来した民俗舞踊です。白いチョゴリに藍色のチマを着用し、長袖の白い長衫
（p.127）に赤い袈裟を肩に掛け、頭には白いコッカル（山形の頭巾）を被りました。

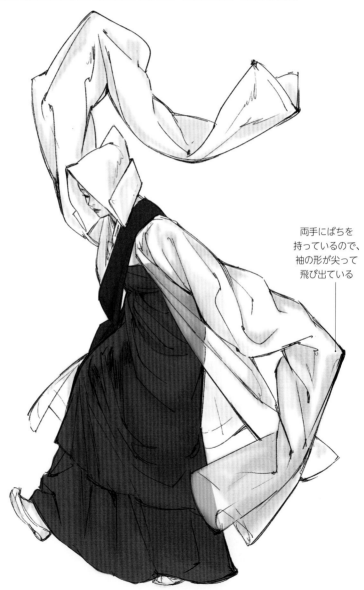

両手にばちを
持っているので、
袖の形が尖って
飛び出ている

崔瑩将軍クッ（大巨里）の巫服

巫堂（巫女）が「クッ」という神を憑依させる儀式を行なう時に着る儀式用の巫服です。この巫服は巫女の身分によるものではなく、祭る神によってその神を象徴する衣裳で装いました。これは崔瑩 ※1 将軍のクッを行う時の巫服です。

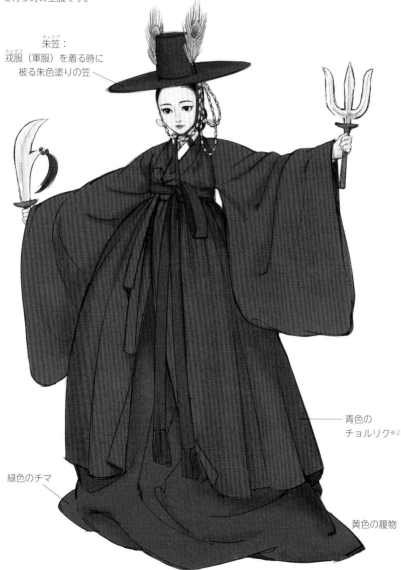

朱笠：
戎服（軍服）を着る時に
被る朱色塗りの笠

青色の
チョルリク※2

緑色のチマ

黄色の履物

※１：高麗末期の名将（1316～1388年）。巫女信仰において人物神として祀られている

※２：朝鮮王朝時代に王や文武官が着用したワンピース状の袍。上衣と下衣の裳がつなげられた形で、裳に細かいひだがある

 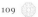

帝釋クッの巫服

ソウルのクッの各種巨里（祭次）を、絵を用いて説明した『巫党来歴』（19世紀）には、12種の巨里が取り上げられており、これはその一つである帝釋巨里（檀君聖祖※を象徴）のクッを行なう際に着る巫服です。巫堂（巫女）は白いコッカル（山形の頭巾）を被り、白い長衫（p.127）を着用し、肩や腰には紅帯（赤い帯）を締めました。

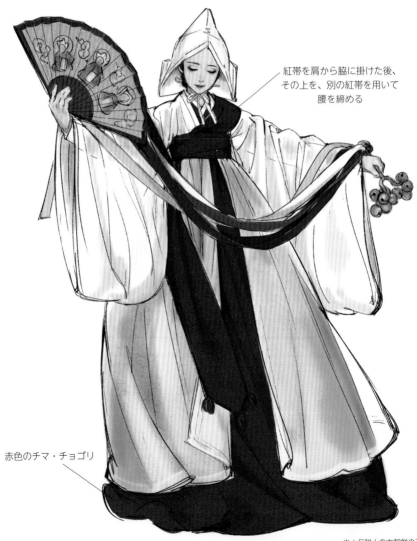

紅帯を肩から脇に掛けた後、その上を、別の紅帯を用いて腰を締める

赤色のチマ・チョゴリ

※：伝説上の古朝鮮の王

神将クッの巫服

『巫党来歴』（19世紀）に描かれた巫服の一つで、神将のクッの
ものです。白いチマに黄色のトンダリと黒色の戦服を着ており、
腰には藍色の帯を締め、頭には戦笠を被りました。両手には五色
の五方旗を持ちました。

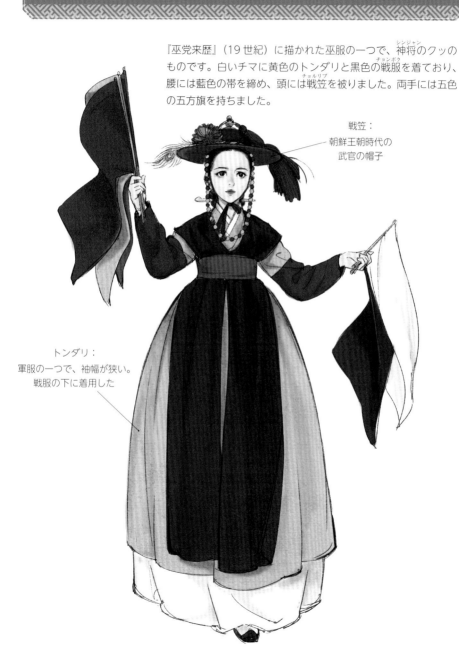

戦笠：
朝鮮王朝時代の
武官の帽子

トンダリ：
軍服の一つで、袖幅が狭い。
戦服の下に着用した

ムスリ（召使い）

宮女たちの雑用を手伝ったムスリ（召使い）の服装です。鴉青色（黒に近い青）に染めたチマ・チョゴリを着て、同色の幅広の帯でチマ（スカート）の中間部分を持ち上げて縛りました。朝鮮王朝後期になると、女性のチョゴリは丈が短く、体にぴったりと密着するようになりますが、ムスリは男性用チョゴリのように身頃の幅が広く、丈が長いチョゴリを着用しました。髪は座布団のように丸く結い上げました。

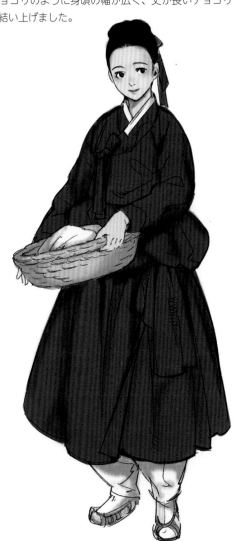

センガクシ（見習い官女）

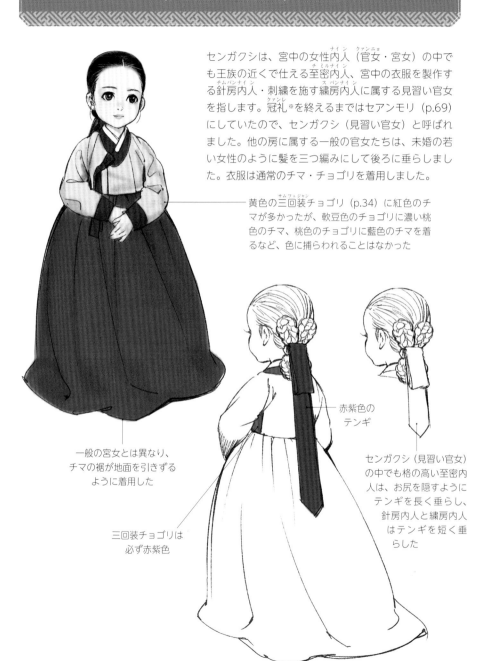

センガクシは、宮中の女性内人（官女・宮女）の中でも王族の近くで仕える至密内人、宮中の衣服を製作する針房内人・刺繍を施す繍房内人に属する見習い官女を指します。冠礼※を終えるまではセアンモリ（p.69）にしていたので、センガクシ（見習い官女）と呼ばれました。他の房に属する一般の官女たちは、未婚の若い女性のように髪を三つ編みにして後ろに垂らしました。衣服は通常のチマ・チョゴリを着用しました。

黄色の三回装チョゴリ（p.34）に紅色のチマが多かったが、軟豆色のチョゴリに濃い桃色のチマ、桃色のチョゴリに藍色のチマを着るなど、色に捕らわれることはなかった

一般の宮女とは異なり、チマの裾が地面を引きずるように着用した

三回装チョゴリは必ず赤紫色

赤紫色のテンギ

センガクシ（見習い官女）の中でも格の高い至密内人は、お尻を隠すようにテンギを長く垂らし、針房内人と繍房内人はテンギを短く垂らした

※：朝鮮王朝時代の宮女がチョクモリ（髷髪）を結い上げ、チョプチを着ける儀式

113

一般の内人と至密内人

ナイン　チミルナイン

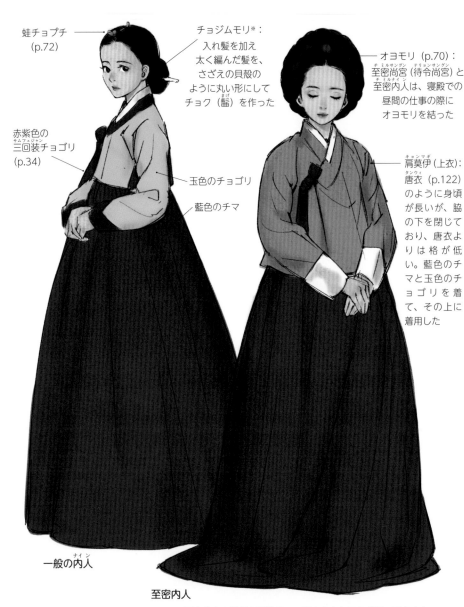

蛙チョプチ
(p.72)

チョジムモリ※：
入れ髪を加え
太く編んだ髪を、
さざえの貝殻の
ように丸い形にして
チョク（髢）を作った

オヨモリ (p.70)：
チミルサングン　テリョンサングン
至密尚宮（待令尚宮）と
チミルナイン
至密内人は、寝殿での
昼間の仕事の際に
オヨモリを結った

赤紫色の
サムフェジャン
三回装チョゴリ
(p.34)

玉色のチョゴリ

藍色のチマ

キョンマギ
肩莫伊（上衣）：
タンウィ
唐衣（p.122）
のように身頃
が長いが、脇
の下を閉じて
おり、唐衣よ
りは格が低
い。藍色のチ
マと玉色のチ
ョゴリを着
て、その上に
着用した

一般の内人

ナイン

至密内人

至密内人の普段の服装は、一般の内人と同じだが、至密内人、
チムバンナイン　スバンナイン
針房内人、繍房内人はチマの丈を長くして着用した

※：宮廷の女性や両班家の女性が入宮時に、または吉事や儀式などで結った髪型

尚宮<ruby>尚宮<rt>サングン</rt></ruby>の中で最も地位の高い提調尚宮<ruby>提調尚宮<rt>チェジョサングン</rt></ruby>は、御命を奉じて内殿<ruby>内殿<rt>ネジョン</rt></ruby>※の暮らしを管理・監督しました。提調尚宮と至密尚宮は、昼間の仕事の際にはオヨモリを結い、普段は一般尚宮と同じようにチョジムモリに蛙チョプチを着けました。ただし、一般尚宮は銀の蛙チョプチを着けたのに対し、提調尚宮は鍍金<ruby>鍍金<rt>ときん</rt></ruby>の蛙チョプチを着けることができました。

唐衣の下には、玉色の二回装チョゴリ<ruby>二回装<rt>イ フェジャン</rt></ruby>（藍色のクットン〈p.32〉と赤紫色のコルム〈p.28〉）を着用するが、通常、尚宮になると、ほとんどが40才を超えるので、この服装が年を重ねた女性の装いとして認識され、定着した

深い緑色の唐衣の袖先には白いコドゥルジ（p.33）を付けた

※：宮中の王后や王妃が住居する場所

115

ファルオッ

ファルオッは深紅の地全体に長寿と福を祈る色々な文様を豪華に刺繍し、セクトン（色縞）と汗衫（付け袖）を付けた礼服です。本来は王女（公主と翁主）の婚礼服でしたが、上流階級でも着用するようになり、後には庶民でも婚礼服として着ることが許されるようになりました。

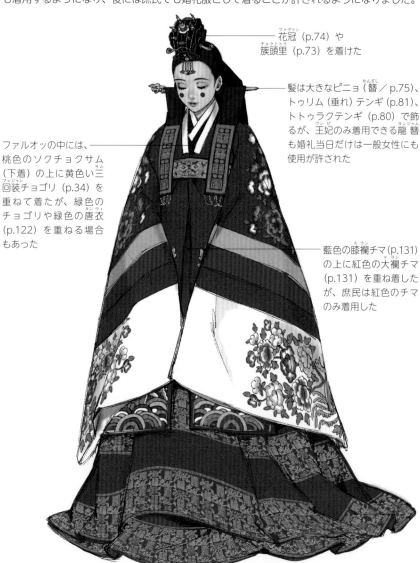

花冠（p.74）や
簇頭里（p.73）を着けた

髪は大きなピニョ（簪／p.75）、
トゥリム（垂れ）テンギ（p.81）、
トトゥラクテンギ（p.80）で飾
るが、王妃のみ着用できる龍簪
も婚礼当日だけは一般女性にも
使用が許された

ファルオッの中には、
桃色のソクチョクサム
（下着）の上に黄色い三
回装チョゴリ（p.34）を
重ねて着たが、緑色の
チョゴリや緑色の唐衣
（p.122）を重ねる場合
もあった

藍色の膝襴チマ（p.131）
の上に紅色の大襴チマ
（p.131）を重ね着した
が、庶民は紅色のチマ
のみ着用した

ファルオッには様々な文様を刺繍し豪華さを添えます。鳳凰紋は夫婦の愛を象徴し、牡丹は富貴、蓮の花は生殖と繁栄、蓮の実は多産と豊作を象徴します。

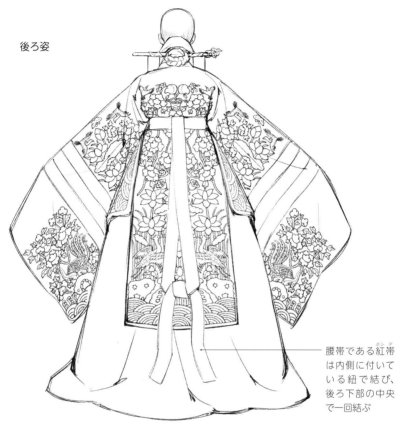

後ろ姿

腰帯である紅帯は内側に付いている紐で結び、後ろ下部の中央で一回結ぶ

広げた時の様子

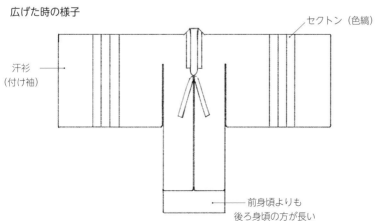

セクトン（色縞）

汗衫
（付け袖）

前身頃よりも
後ろ身頃の方が長い

緑円衫
ノクウォンサム

円衫（p.130）の中でも緑色のものは緑円衫と呼ばれ、公主と翁主といった王女たちが着用しましたが、これはまた、士大夫の女性の礼服でもありました。朝鮮王朝後期になると、ファルオッ（p.116）とともに婚礼服として庶民の女性にも許されました。宮中では円衫にチョンヘンウッチマ（p.131）を着用しましたが、士大夫の両班家ではヘンジュチマ（前掛け）型の「ウッチマ」をはいており、堂上官（正三品）以上の婦人は紫色を、堂下官（正三品）の婦人は青色のウッチマを着用しました。

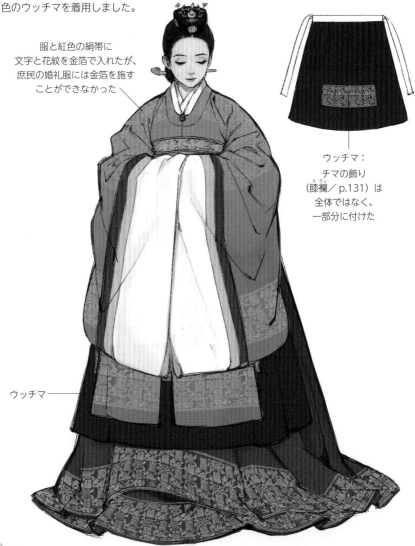

服と紅色の絹帯に
文字と花紋を金箔で入れたが、
庶民の婚礼服には金箔を施す
ことができなかった

ウッチマ：
チマの飾り
（膝襴／p.131）は
全体ではなく、
一部分に付けた

ウッチマ

開城地方の円衫
ケ ソン　　　　　　　　　　ウォンサム

開城地方で着られた民間の婚礼服で、緑円衫に紅色の縁を飾り付けました。宮中の円衫に比べると、金箔が施されておらず、服の大きさや材料などが素朴ですが、袖のセクトン（色縞）の幅が広く、「花冠簇髻」という独特な花冠（p.74）とコイテンギ（p.82）を飾り、豪華さを加えました。

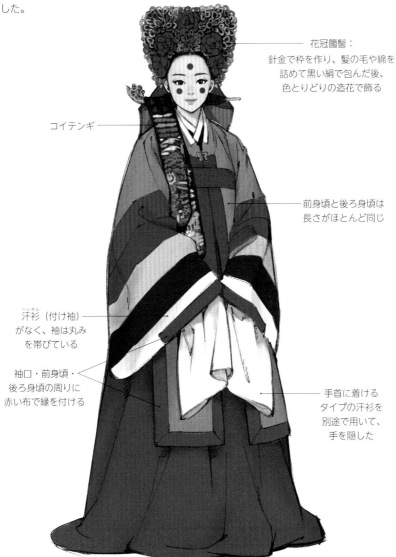

花冠簇髻：
針金で枠を作り、髪の毛や綿を詰めて黒い絹で包んだ後、色とりどりの造花で飾る

コイテンギ

前身頃と後ろ身頃は長さがほとんど同じ

汗衫（付け袖）
ハンサム
がなく、袖は丸みを帯びている

袖口・前身頃・後ろ身頃の周りに赤い布で縁を付ける

手首に着けるタイプの汗衫を別途で用いて、手を隠した

宵衣
（ソウィ）

朝鮮王朝初期の両班家（ヤンバン）と庶民層の女性の礼服です。表は黒色、裏地は白で、紅色の縁取りをめぐらせた大帯を腰に巻き、大きいメドゥプ（飾り結び／p.86）があるノリゲ（p.84）を着けました。頭には「紗」（サ）という黒絹で作った被り物を着用しました。また、宵衣の裾下に紅色の縁取りをめぐらし婚礼服として用いられましたが、これを裌衣（ヨムウィ）と呼びました。この際には宵衣の上に紅色の縁取りをめぐらせた背子（チョッキ）（ベジャ）を着て簇頭里（p.73）（チョクトゥリ）の形に似た冠帽を被りました。

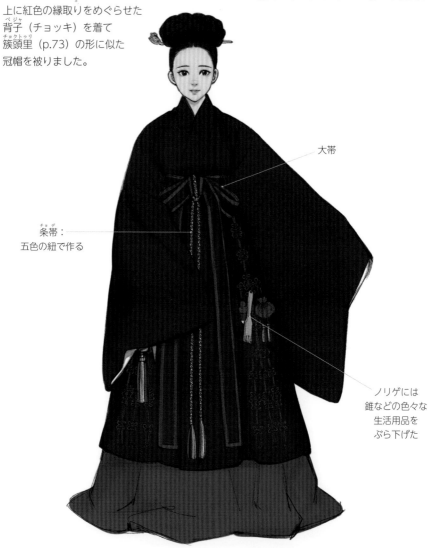

大帯

条帯（チョデ）：
五色の紐で作る

ノリゲには
錐などの色々な
生活用品を
ぶら下げた

7章

王宮の服飾

唐衣
（タンウィ）

宮中の小礼服（ソレボク）として王族の女性は平常時に着ており、素材や装飾を変えることにより、内命婦（ネミョンブ）・外命婦（ウェミョンブ）の礼服としても用いられました。両班家（ヤンバン）の婦人は宮中に参る時に金箔のない緑色の唐衣を礼服として着用しており、庶民層では婚礼服として使用されました。

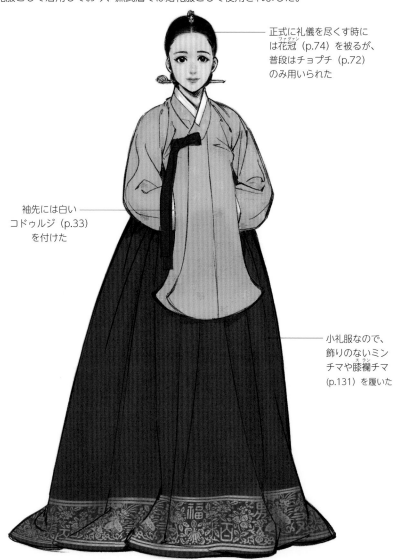

正式に礼儀を尽くす時には花冠（ファグァン）（p.74）を被るが、普段はチョプチ（p.72）のみ用いられた

袖先には白いコドゥルジ（p.33）を付けた

小礼服なので、飾りのないミンチマや膝襴チマ（スラン）（p.131）を履いた

夏用の唐衣（タンウィ）

単衣の唐衣とも言います。端午の前日に王妃が白い夏用の唐衣に着替えると、端午当日から宮中の女性たちが単衣の唐衣に着替えることができました。秋夕（仲秋節）前日には、王妃が先に袷の唐衣に着替えました。

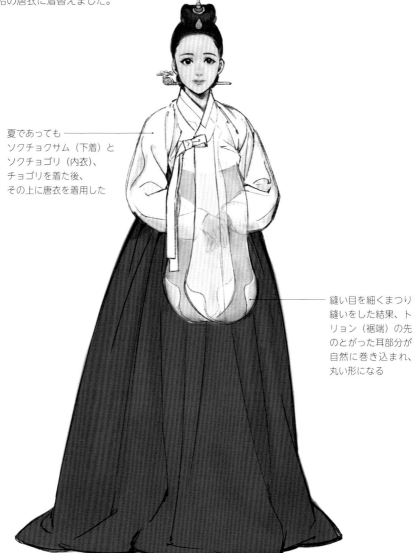

夏であっても
ソクチョクサム（下着）と
ソクチョゴリ（内衣）、
チョゴリを着た後、
その上に唐衣を着用した

縫い目を細くまつり
縫いをした結果、ト
リョン（裾端）の先
のとがった耳部分が
自然に巻き込まれ、
丸い形になる

唐衣（タンウィ）の構造

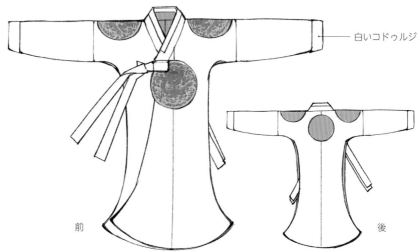

白いコドゥルジ

前　　　　　　　　　　　　　　　　　　　後

妃嬪（ビビン）と王女（ワンニョ）の唐衣（タンウィ）には金箔の装飾に加え、両肩と胸、背に「補（ボ）」と呼ばれる刺繍を施した丸い布を付けることができました。王妃は伝説の五爪龍、世子嬪（セジャビン）と公主（コンジュ）や翁主（オンジュ）は四爪龍を付けました。公主と翁主は結婚し宮中を離れると、龍補（ヨンボ）（龍の補（ボ））を付けない代わりに鳳凰の胸背（ヒュンベ）※を付けました。

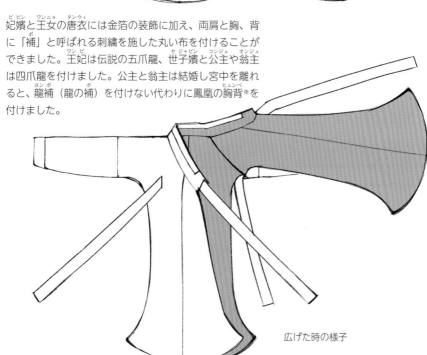

広げた時の様子

※：胸と背に付ける刺繍を施した四角い布。品階によって絵柄が細かく決められていた

124

唐衣の構造の変化
<ruby>唐衣<rt>タンウィ</rt></ruby>

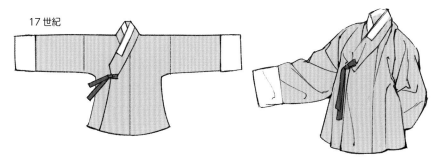

17 世紀

全体的に身幅に余裕があり、袖丈が長く袖幅が広く、身頃の横の線が緩やか

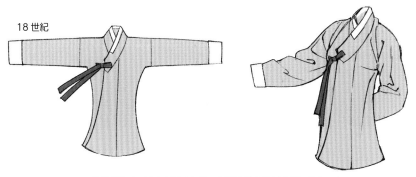

18 世紀

身幅が狭く、袖丈も短くなり、身頃の横の線が曲線に変わった

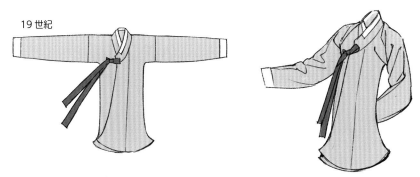

19 世紀

前身頃の幅が狭くなり、横の線のトリョン（裾端）が尖っているので細長く見える

団衫 <ruby>団衫<rt>タンサム</rt></ruby>

朝鮮王朝初期には明から<ruby>王<rt>ワン</rt></ruby>と<ruby>王妃<rt>ワンビ</rt></ruby>の礼服を贈られて着用しましたが、<ruby>団衫<rt>タンサム</rt></ruby>もその一つです。衿は丸く身頃の丈が膝下まで届く長さで、<ruby>金襴<rt>きんらん</rt></ruby>（<ruby>織金<rt>おりきん</rt></ruby>※1）を施した緑色の絹で仕立てられました。士大夫の女性も礼服として団衫を着用しましたが、金襴を施していない緑色の絹に、夫と同一位階の<ruby>胸背<rt>ヒュンベ</rt></ruby>※2を付けていたと思われます。朝鮮王朝中期に入ると、団衫の代わりに<ruby>唐衣<rt>タンウィ</rt></ruby>(p.122)を着るようになりました。

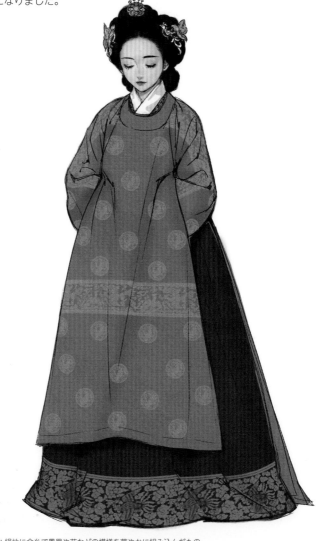

※1：絹地に金糸で鳳凰や花などの模様を華やかに組み込んだもの
※2：胸と背に付ける刺繍を施した四角い布。品階によって絵柄が細かく決められていた

長衫
チャン サム

朝鮮王朝初期の内命婦・外命婦の間で広く用いられた礼服です。妃嬪から内人（官女・宮女）までが色と装飾に差をつけて着たもので、五品以下の正妻にも着用が許されました。朝鮮王朝中・後期からは円衫（p.130）と唐衣を着るようになったため、だんだん用いられなくなりましたが、宮中では朝鮮王朝末期まで長衫を婚礼服として着用した記録が残っています。

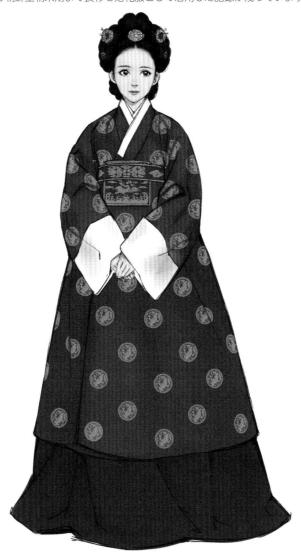

鞠衣
グクウィ

王妃が機織りを奨励するために行う親蚕礼で着用する服です。朝鮮王朝初期は、鞠衣の色は桑の葉に由来した桑色（青みを帯びる黄色）でした。命婦は青色を着ましたが、1493年に王妃は青色、命婦は鴉青色を着るように変更しました。後に円衫（p.130）に代替されました。

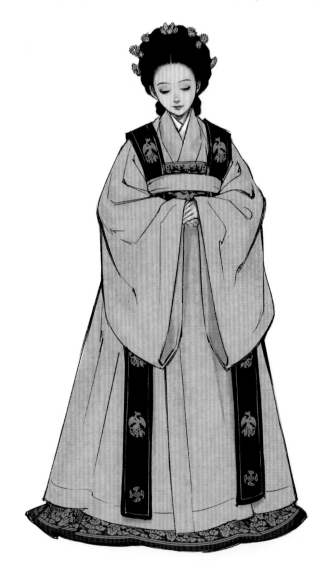

露衣
^{ノ ウィ}

朝鮮王朝初期における王妃の常服で、長衫^{サンサム} (p.127) より格が高く、翟衣^{チョグウィ} (p.133) よりは格の低い袍衣です。四品以上の正妻も礼服に露衣^{ノウィ}を用いることができましたが、この際は、青色系の双鳳紋の代わりに花紋の金箔を施しました。英祖以降から着用はされていなかったものの、朝鮮王朝末期までほぼ同じ形で維持されました。

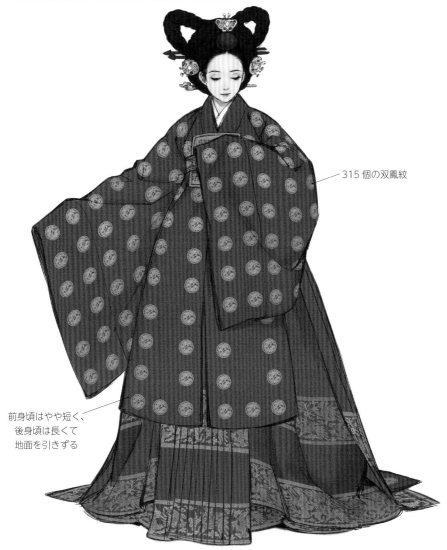

315 個の双鳳紋

前身頃はやや短く、
後身頃は長くて
地面を引きずる

円衫
ウォンサム

衿の形が丸みのあるマッキッ（突き合わせ衿）であることから円衫と名付けられており、朝鮮
王朝中期以降から礼服として用いられた袍衣です。王妃は紅円衫、妃嬪は紫赤円衫、公主と
翁主は緑円衫（p.118）を着用しました。庶民も婚礼の際には、金箔のない緑円衫を特別に着
ることができました。尚宮も大礼服として金箔のない緑円衫を着用しました。

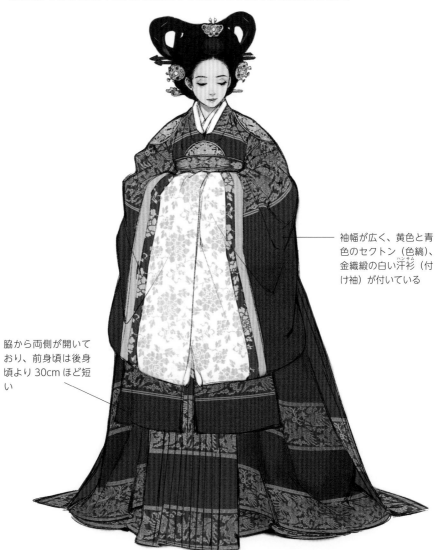

袖幅が広く、黄色と青
色のセクトン（色縞）、
金織緞の白い汗衫（付
け袖）が付いている

脇から両側が開いて
おり、前身頃は後身
頃より 30cm ほど短
い

膝襴チマ、大襴チマ
スラン テラン

膝襴は、礼装用チマの裾を飾る幅 20 ～ 30cm 程度の布で、龍や鳳、植物、文字などの文様が金箔や金襴で施されています。膝襴が一段あれば膝襴チマと言い、小礼服として用いられます。二段のものは大襴チマと言い、大礼服として着用されました。膝襴チマと大襴チマは通常のチマより幅が広く丈も長く、色は紅色や藍色が用いられました。膝襴チマは朝鮮王朝初期から登場しており、大襴チマとチョンヘンウッチマ（下図参照）は朝鮮王朝末期に現れました。

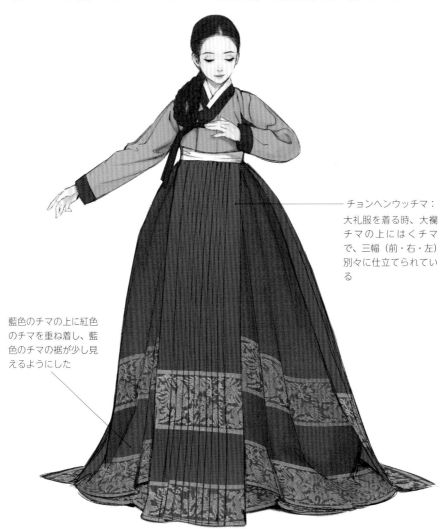

チョンヘンウッチマ：
大礼服を着る時、大襴チマの上にはくチマで、三幅（前・右・左）別々に仕立てられている

藍色のチマの上に紅色のチマを重ね着し、藍色のチマの裾が少し見えるようにした

131

大衫 _{（テサム）}

王妃と王世子嬪の礼服の中で最も格の高い服は「翟衣（チョグウィ）」（次ページ）ですが、朝鮮王朝初期の翟衣は明から「君王妃礼」の際に贈られた大衫でした。大衫は真紅の無地の服で、上には翟鶏紋（雉紋）が施された青色の背子※と霞帔（ハビ）（p.142）を着用しました。

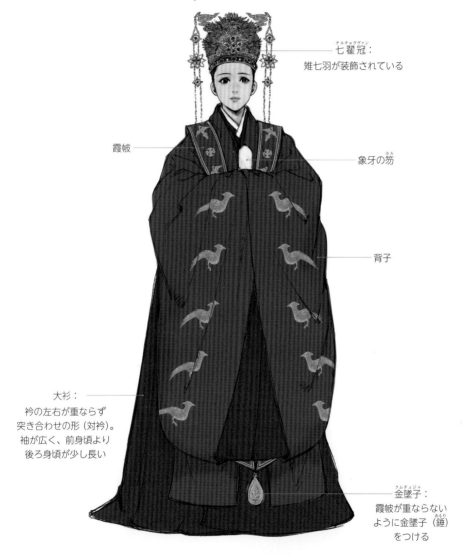

七翟冠（チルチョグヮン）：
雉七羽が装飾されている

霞帔

象牙の笏（ホル）

背子

大衫：
衿の左右が重ならず
突き合わせの形（対衿）。
袖が広く、前身頃より
後ろ身頃が少し長い

金墜子（クムチュジャ）：
霞帔が重ならない
ように金墜子（錘（おもり））
をつける

- 明の君王妃の制度と官服記録の慣習上では、背子を大衫の中に着るとある
- ※：基本的にはチョッキ型が多いが、時代により名称と形態が多様で、半袖や長袖のものも見られる

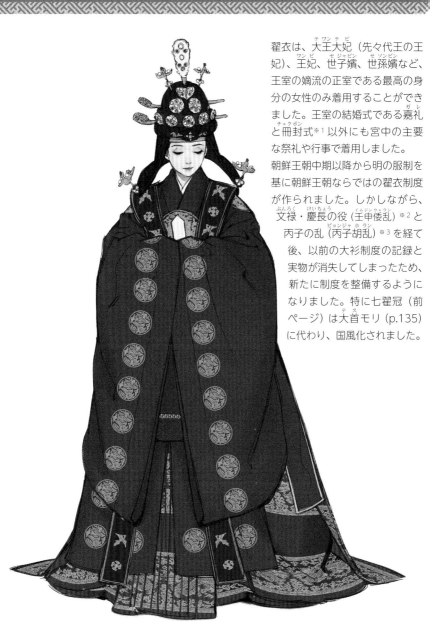

翟衣
（チョグウィ）

翟衣は、大王大妃（テワンテビ）（先々代王の王妃）、王妃（ワンビ）、世子嬪（セジャビン）、世孫嬪（セソンビン）など、王室の嫡流の正室である最高の身分の女性のみ着用することができました。王室の結婚式である嘉礼（ガレ）と冊封式（チェクボン）※1以外にも宮中の主要な祭礼や行事で着用しました。

朝鮮王朝中期以降から明の服制を基に朝鮮王朝ならではの翟衣制度が作られました。しかしながら、文禄・慶長の役（けいちょう）（壬申倭乱（イムジンウェラン）) ※2と丙子の乱（ビョンジャホラン）（丙子胡乱）※3を経て後、以前の大衫制度の記録と実物が消失してしまったため、新たに制度を整備するようになりました。特に七翟冠（前ページ）は大首モリ（テス）（p.135）に代わり、国風化されました。

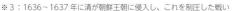

※1：王や王妃、世子などの地位や称号を与える儀式

※2：文禄元年〜2年（1592〜1593年）の文禄の役と、慶長2〜3年（1597〜1588年）の慶長の役の総称。朝鮮半島では「壬辰倭乱」と呼ぶ。秀吉が大明帝国の征服を目指し、朝鮮・明の連合軍と戦った。慶長3年の秀吉の死によって豊臣軍が撤退

※3：1636〜1637年に清が朝鮮王朝に侵入し、これを制圧した戦い

1751年（英祖27年）に編纂された『国朝続五礼儀補』によると、翟衣は、翟衣、圭（瑞玉）、別衣、霞帔、裳（チマ）、大帯、玉帯、蔽膝、佩玉、綬、舄（靴）、襪（足袋）で構成されています。また、王妃の翟衣は大紅緞に51個の円翟紋（雉紋）を配置し、大王大妃（先々代王の王妃）のものは色だけ異なり、紫を用いました。王世子嬪の翟衣は鴉青色を使い、36個の円翟紋を配置しました。

後ろ姿

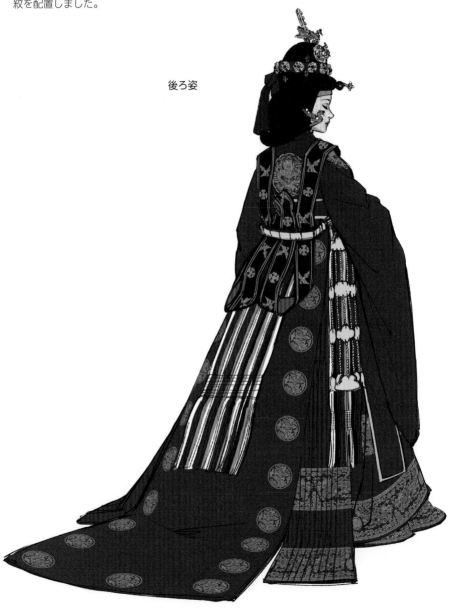

大首モリ<ruby>テ<rt></rt></ruby>

王妃の大礼服である翟衣を着用する際に用いた髪型です。加髢を利用して頭頂部から多様な形で高く上げるか、梳き上げて高髻を作った後、残りの髪は肩まで降ろし、末広がりの三角形（Aの形）にしました。ここに各種のトルジャム（p.77）とピニョ（簪／p.75）、テンギ（p.78）を使って豪華に飾りました。た。仁祖荘烈后の嘉礼（婚礼）時（1638年）には、大首モリに用いた加髢だけで68束、ピニョを47本も使うほど大きく華麗でしたが、英祖時代には加髢10束にピニョ27本の規模に縮小されました。

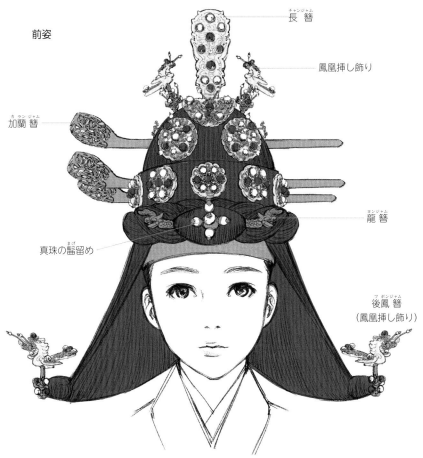

前姿

長簪 チャンジャム

鳳凰挿し飾り

加蘭簪 カランジャム

龍簪 ヨンジャム

真珠の髱留め まげ

後鳳簪 フボンジャム
（鳳凰挿し飾り）

大首モリの後面も前面と同じように、高髻（コゲ）の下部の髪は左右がＡの形で末広がりになるように降ろします。後頭部の真ん中で三つ編みにした髪を、セアンモリ（p.69）のように丸く巻き上げてテンギ（p.78）を着けます。

後ろ姿

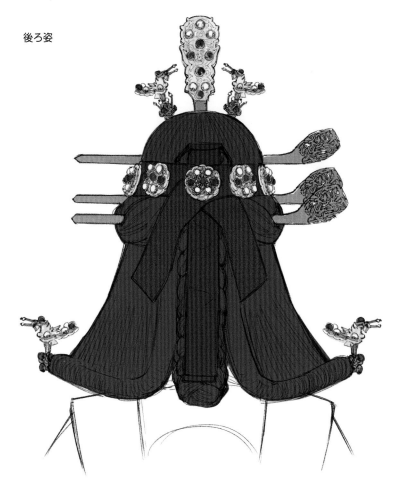

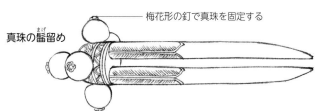

真珠の髢留め（まげ）

梅花形の釘で真珠を固定する

大首モリの額の前方に挿し込んで
装飾する用途で使われた花飾り

翟衣の下に着る服と、履物

（チョグウィ）

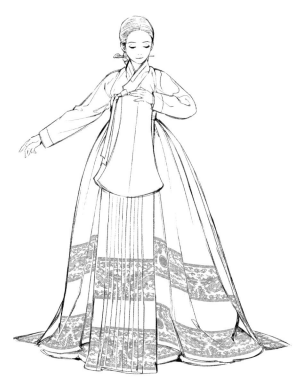

翟衣一式を装う前に、ソッコッ類の下着（p.44〜47）とチョゴリ、
（チョグウィ）　　　　　　　　　　　　　　　　　　　　　　　　　　　　（タンウィ）
唐衣（p.122）、大襴チマ（p.131）、チョンヘンウッチマ（p.131）を
　　　　　　　　（テラン）
着用しました。足には赤襪（赤の足袋）と赤鳥（赤の靴）を履きました。
　　　　　　　　　　　　（チョクマル）　　　　　　　　（チョクソク）

赤襪

赤鳥に合わせて履いた赤色の足袋で、
足首に二本の紐が付いている

赤鳥

王妃は王と同じ色と形の鳥を履いた。
（ワンビ）（ワン）　　　　　　　　　　　　（ソク）
王妃の鳥には、特別に緑と紅色の
（ワンビ）
糸で作った三輪の花を飾り付けた

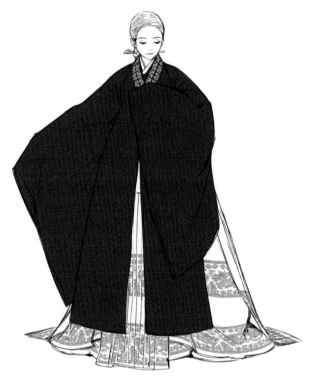

翟衣（次ページ）と同じ形の別衣を着用します。
チョグウィ　　　　　　　　　　　　ビョルウィ

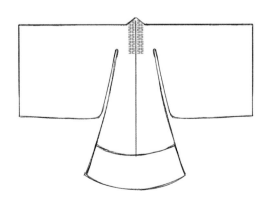

別衣

翟衣の中に着ていた「中単」（中に
着る単衣）のことで、翟衣と同じ紅
色を用い、衿には「亞」の文字の黻
紋11個を金箔で入れた。中単は、
王をはじめ、文武百官（すべての
役人）が朝服と祭服を着用する際に
袍の中に着る服で、表からは見えな
い

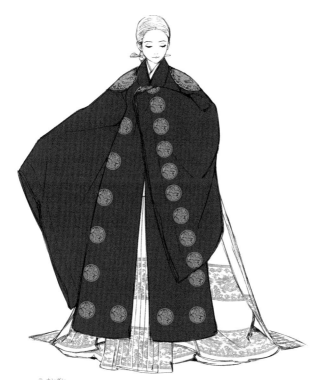

翟衣は大紅緞で仕立てられ、衿はマッキッ（p.53）の形で前合わせ
が突き合わせになっています。前身頃の長さはチマの裾まで、後ろは
チマの裾より1尺(約30.3cm)程度長く、袖は前身頃と同じ長さです。

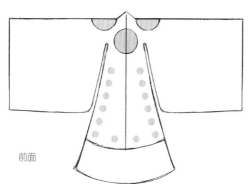

前面

金繍五爪龍補（金糸で刺繍した五爪龍
の補）を四つ（両肩・背・胸）、円翟
（円形の雉の刺繍）を前面の左右に各
7、背面の左右に各9、中心の下に1、
袖口の左右に各9、合計51付ける

背面

大帯、綬

<ruby>大帯<rt>テデ</rt></ruby>、<ruby>綬<rt>ス</rt></ruby>

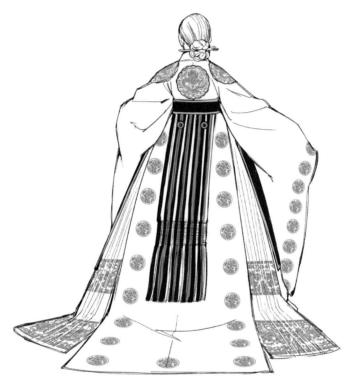

大帯を腰に巻いた後、大帯の後中心に綬を着けて垂らします。

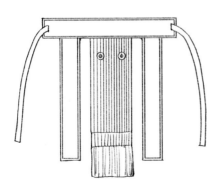

大帯は腰に巻く部分と左右に垂れる部分で構成されている。表地は赤、裏地は白で、玉色で縁取りが施されている

綬は紅、白、藍、緑の太い絹糸で長方形の布を織って、裏側には赤い布を付け、下部には網綬という縄暖簾状の房を垂らした。布の上部には二つの金環が付いている

蔽膝
ペ　ス　ル

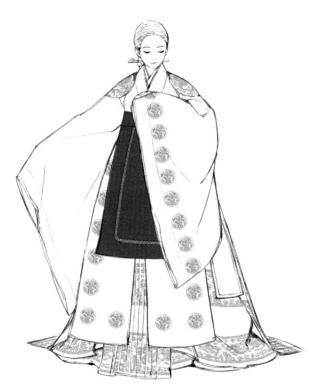

蔽膝の上部に付いた輪を使い、大帯に掛けて前に垂らします。
ペ　ス　ル　　　　　　　　　　　　　　　　　　　　　　　　　　　テ　デ

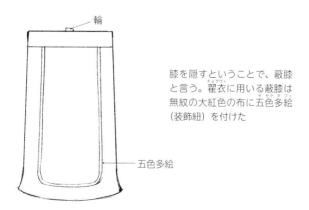

輪

五色多絵

膝を隠すということで、蔽膝
と言う。翟衣に用いる蔽膝は
　　チョグウィ
無紋の大紅色の布に五色多絵
　　　　　　　　　　オ セク タ フェ
（装飾紐）を付けた

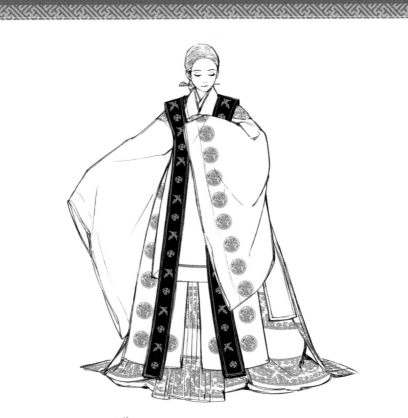

霞帔の両端を手前にして肩に垂らします。

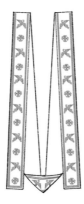

霞帔の表は黒色で、裏は赤色。
霞帔には 28 の雲紋と 26 の
雉紋が金箔で施されている

玉帯
（オクテ）

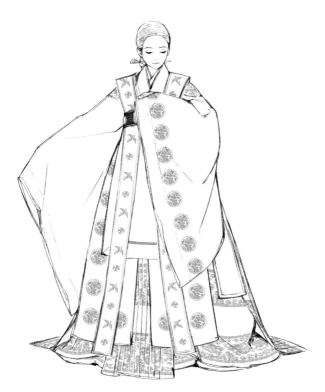

腰に玉帯を締め、霞帔を綺麗に整えます。

裏側に水色の雲紋の布を付けた

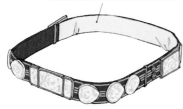

玉帯は赤い絹帯に玉板を付けて飾ったが、
王妃の玉帯の玉板には鳳紋を透かし彫りした
（ワンビ）

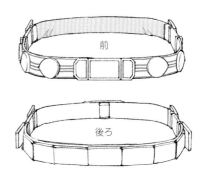

前

後ろ

佩玉 （ペ　オク）

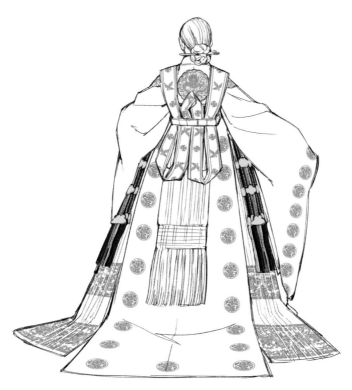

玉帯（オクテ）に佩玉（ペ　オク）の輪をかけて、両脇の下に垂らします。

白、黒、青、緑、赤の五色の織物（交織緞（キョジクタン））の上に様々な形の玉板の装飾を玉珠で繋いでいる。歩くたびにこの玉飾りが互いにぶつかって音が鳴るため、慎重ではない態度を警告し、これが君子の徳を表す

【著者紹介】 禹那英（ウ・ナヨン）（WOOH NA YOUNG）

「黒曜石（フク・ヨソック）」というペンネームでよりよく知られているイラストレーター。
1979年にソウルで生まれ、梨花女子大学校の東洋画科を卒業した。
「韓服を着たアリス」をはじめ、韓服を着た西洋の童話シリーズを描き、全世界のネチズン（ネット市民）から注目を浴びた。
ジョニーウォーカー、ディズニー、マーベル、サムスンなどの韓国内外のグローバル企業と協業し、主に韓服を素材として活発な作品活動を行っている。
2019年、韓服を海外に広め、韓服の生活化に努めた功労が認められ、韓国の文化体育観光部長官から「韓服サラン（愛）の感謝状」を授与された。また、同年に韓・デンマーク修交60周年を記念して、ヴィボー（デンマーク）の「アニメーション・ワークショップ」から招待を受け、共同作業と展示を行った。
2020年にはロッテホテル＆リゾートギャラリー（ソウル）で個展を開く。

ホームページ（英）：https://www.woohnayoung.com/
ブログ（韓）：https://blog.naver.com/obsidian24
ツイッター（韓）：https://twitter.com/00obsidian00
フェイスブック（英）：https://www.facebook.com/woohnayoung
インスタグラム：https://www.instagram.com/woohnayoung/

展覧会

2013	個展〈アリスが韓服に着替えたら〉
2015	オンジウム服工房とコラボ〈ピア／オルダ〉
2015	企画展 アメリカのエリック・カール絵本美術館〈不思議の国のアリス150周年企画展〉に「韓服を着たアリス」が招待される
2016	招待展 パリのヴァーツラフ・ハヴェル図書館〈禹那英個展〉
2016	招待展 スペース・シンシオン美術館〈スペース・シンシオン、私たちの服に色を〉
2017	特別展 京畿道博物館〈京畿の昔話展〉に「韓服を着た美女と野獣」が招待される
2018	招待展 ソウル大学中央図書館〈韓服を着た西洋の童話：黒曜石作家招待展〉
2019	招待展 ヴィボー（デンマーク）〈アニメーションの進化展〉〈パラパラマンガ展〉
2020	個展 ロッテホテル＆リゾートギャラリー〈韓服を着た西洋の童話展〉

仕事

2016	ツイッター「三一節 顔文字」のデザイン
2016	ジョニーウォーカー「ブルーレーベル仁川空港エディション」の樽のデザイン
2016	ネットフリックス「デアデビル」「Sense8」「Love」とコラボ
2017	ウォルト・ディズニー・コリア「美女と野獣」「ガーディアンズ・オブ・ギャラクシー Vol.2」「マイティ・ソー バトルロイヤル」とコラボ
2017	サムスン「ギャラクシーノート8」インフルエンサー広告モデル＆コラボ
2017	ブリザード「ワールド・オブ・ウォークラフト：激戦のアゼロス」とコラボ
2018	マーベル・コミックス韓国初のヴァリアントカバー（部数限定の特別カバー）「スパイダーマン／デッドプール0：プロローグ」作画
2018	LGグローバル広告モデル「アラン・ウォーカー」の肖像画制作
2018	ネクソン「天涯明月刀」「メイプルストーリー」とコラボ
2019	「フエルサ・ブルタ・ウェイラ・イン・ソウル」とコラボ
2019	ウォルト・ディズニー・コリア「マレフィセント2」とコラボ

ファルオッ：最も格式の高い大礼服。本来は王女の婚礼服だが、やがて庶民にも婚礼服としての使用が許されるようになった

翟衣（チョグウィ）：王妃や世子嬪など、王室の嫡流の正室である最高の身分の女性のみが着用することができた大礼服

円衫（ウォンサム）：朝鮮王朝中期以降から礼服として用いられた。金箔がない緑の「緑円衫」（ノクウォンサム）は婚礼服として庶民も特別に着ることができた

露衣（ノウィ）：朝鮮王朝初期における王妃の常服。長衫よりも格が高く、翟衣よりも格が低い

長衫（チャンサム）：朝鮮王朝初期の内命婦・外命婦の間で広く用いられた礼服。朝鮮王朝中・後期からは円衫と唐衣を着るようになった

唐衣（タンウィ）：宮廷の小礼服。王族の女性の常服。庶民層の婚礼服

団衫（タンサム）：朝鮮王朝初期における王妃や士大夫の女性の礼服。朝鮮王朝中期には唐衣を着るようになった

大衫（テサム）：明から贈られた礼服で、翟衣の原型

鞠衣（グクウィ）：王妃が機織りを奨励するために行う親蚕礼で着用する服。後に円衫を着るようになった

宵衣（ソウィ）：朝鮮王朝初期の両班層と庶民層の女性の礼服。表は黒で裏は白。紅色の縁取りなどを入れて婚礼服としても用いられた

緑衣紅裳（ノクウィホンサン）：緑色のチョゴリと紅色のチマ。花嫁（新妻）の韓服と呼ばれ、第一子を出産すると着用を止める

チマ：スカート

チョゴリ：上衣

三回装（サムフェジャン）チョゴリ：クットン、キッ（衿）、コルム（結び紐）、キョンマギ（脇付）の色が地色と異なるチョゴリ。士大夫の女性のみが着ることができた。例外として妓生も着用した

半回装（パンフェジャン）チョゴリ：クットン、キッ（衿）、コルム（結び紐）の色が地色と異なるチョゴリ。一般の女性が着用した

ミンチョゴリ：すべて同じ色、またはコルムだけが別の色のチョゴリ。庶民の女性が着用した

チマホリ：チマの腰部分の布。マルギとも言う

ティホリチマ：チマの腰部分に帯が付いている伝統的形態のチマ

チョッキホリ：チマの腰部分に付けるチョッキ状のもので、チマを着用する際に、チョッキのアームホール部分を肩に掛けて着る。肩（オッケ）ホリとも言う

チョッキホリチマ：チョッキホリがついたチマ

ホリッティ：腰帯。腰から胸にかけて巻く、幅20〜30cm程度の布。胸帯（胸隠し布）とも言う

汗衫（ハンサム）：手を隠す目的で袖先に付ける布。手首に着ける長い袖の場合もある

補（ポ）：妃嬪や王女が両肩・胸・背に付ける刺繍を施した丸い布。王妃は伝説の五爪龍、世子嬪と公主や翁主は四爪龍

胸背（ヒュンベ）：胸と背に付ける刺繍を施した四角い布。品階によって絵柄が細かく決められていた

穴羅（ハンナ）：透かし模様が入った薄い絹

カラムシ織：イラクサ科の多年生植物であるカラムシを使った織物

加髢（カチェ）：髪が豊かに見えるように足す入れ髪。またその付け毛を使った髪型。統一新羅時代（676〜935年）にはすでに存在していた。非常に高価で贅沢なものだった。家一軒、田畑一つ分の価格と言う記録もある。また重いため体への負担も大きく、意識を失ったり、首の骨が折れて死亡する事故も起きた

加髢（カチェ）禁止令：代表的なものとして、英祖の時代の「禁士族婦女加髢」（両班層の加髢を禁止。ただし礼装時はOK）や正祖の「加髢申禁事目」（妓生など、身分の低い者を除いて加髢を禁止）などがある

略年表

髪制改革：正祖が贅沢な生活や派手な装いをなくそうとしたもの。加髢もその対象だった

西人（ソイン）：朝鮮王朝の官僚の派閥の一つであり、初代党首が首都の西側に住んでいたので西人と呼ばれた。その後、老論派（ノロンパ）と少論派（ソロンパ）に分裂した

内外法（ネウェッポプ）：儒教思想に基づき、近親以外の男性とは直接話をせず、外出時は肌の露出を避けるなど、男女間の接触を規制する制度

申潤福（シン・ユンボク）：朝鮮王朝後期の風俗画家。1758〜没年不明。両班と妓生を中心に多くの美人画を描いた

金弘道（キム・ボンド）：朝鮮王朝後期の風俗画家。1745〜没年不明。王族の肖像画、風景画、鳥獣画とともに、多くの風俗画を描いた

巫堂（ムダン）：民間信仰の巫女。青森のイタコや沖縄のユタのように神霊に仕え、霊を下ろしてその言葉を伝えたり、占いや厄よけを行ったりする。供え物を供え、舞を踊りながらトランス状態になることで霊と交信する。下ろす霊によって舞服が決まっている。儒教の国なので、巫女や僧侶の地位は低く、賤民とされる

	日本	朝鮮半島
紀元前	縄文	古朝鮮
0	弥生	
100		
200		三国時代 高句麗 百済 新羅
300	古墳	
400		
500		
600	飛鳥	
700	奈良	統一新羅
800		
900	平安	
1000		
1100		高麗
1200	鎌倉	
1300		
1400	室町	朝鮮王朝
1500		
1600	安土桃山	文禄・慶長の役（壬辰倭乱）丙子胡乱
1700	江戸	
1800		
1900	明治 大正	大韓帝国 開花期
2000	昭和 平成 令和	大韓民国 北朝鮮

※簡略化したもの。実際はもっと複雑で異説もある

朝鮮王朝の歴代国王

代	国王	生没年
1	太祖（テジョ）	1335-1408
2	定宗（チョンジョン）	1357-1419
3	太宗（テジョン）	1367-1422
4	世宗（セジョン）	1397-1450
5	文宗（ムンジョン）	1414-1452
6	端宗（タンジョン）	1441-1457
7	世祖（セジョ）	1417-1468
8	睿宗（イェジョン）	1450-1469
9	成宗（ソンジョン）	1457-1494
10	燕山君（ヨンサングン）	1476-1506
11	中宗（チュンジョン）	1488-1544
12	仁宗（インジョン）	1515-1545
13	明宗（ミョンジョン）	1534-1567
14	宣祖（ソンジョ）	1552-1608
15	光海君（クァンヘグン）	1575-1641
16	仁祖（インジョ）	1595-1649
17	孝宗（ヒョジョン）	1619-1659
18	顕宗（ヒョンジョン）	1641-1674
19	粛宗（スクチョン）	1661-1720
20	景宗（キョンジョン）	1688-1724
21	英祖（ヨンジョ）	1694-1776
22	正祖（チョンジョ）	1752-1800
23	純祖（スンジョ）	1790-1834
24	憲宗（ホンジョン）	1827-1849
25	哲宗（チョルジョン）	1831-1863
26	高宗（コジョン）	1852-1919
27	純宗（スンジョン）	1874-1926

參
考
文
献

書籍

강명관,《조선 풍속사 3 : 조선 사람들 , 혜원의 그림 밖으로 걸어나오다》, 푸른역사 , 2010

강명관,《조선에 온 서양 물건들 : 안경 , 망원경 , 자명종으로 살펴보는 조선의 서양 문물 수용사》, 휴머니스트 , 2015

강순제,《한국 복식 사전》, 민속원 , 2015

경기도박물관,《동래 정씨묘 출토 복식조사 보고서》, 경기도박물관 , 2003

경운박물관,《옛 속옷과 침선》, 경운박물관 , 2006

국립고궁박물관,《고궁 문화》제 4 호 , 국립고궁박물관 , 2011

국립고궁박물관,《고궁의 보물》, 국립고궁박물관 , 2007

국립고궁박물관,《왕실문화도감 : 궁중악무》, 휴먼컬처아리랑 , 2015

국립고궁박물관,《왕실문화도감 : 조선왕실복식》, 디자인인트로 , 2013

국립문화재연구소 예능민속연구실 ,《매듭장》, 국립문화재연구소 , 1997

국립현대미술관,《한국 전통 표준 색 90 선》,《한국전통표준색명 및 색상 2 차 시안》, 1992

권오창,《인물화로 보는 조선 시대 우리 옷》, 현암사 , 1998

권혜진,《활옷 , 그 아름다움의 비밀》》, 혜안 , 2012

김문자,《한국 복식사 개론》, 교문사 , 2015

김용숙,《조선조 궁중 풍속 연구》, 일지사 , 1987

김은정,《한국의 무복》, 민속원 , 2004

단국대학교 석주선기념박물관,《석주선 박사의 우리 옷 나라 : 1900 년 ~1960 년대 신여성 한복 BEST Collection 》, 단국대학교
　　출판부 , 2016

단국대학교 석주선기념박물관,《조선 시대 우리 옷의 멋과 유행》, 단국대학교출판부 , 2011

백영자,《한국 복식 문화의 흐름》, 경춘사 , 2014

안명숙,《우리 옷 이야기》, 예학사 , 2007

안명숙 · 김용서 ,《한국 복식사》, 예학사 , 1998

유송옥,《한국 복식사》, 수학사 , 1998

이경자,《우리 옷의 전통 양식》, 이화여자대학교출판문화원 , 2003

이민주,《용을 그리고 봉황을 수놓다 : 조선의 왕실복식》, 한국학중앙연구원 , 2013

이민주,《치마저고리의 욕망 : 숨기기와 드러내기의 문화사》, 문학동네 , 2013

이인희 · 조성옥 ,《고전으로 본 전통 머리》, 광문각 , 2011

이화여자대학교 담인복식미술관,《이화여자대학교 담인복식미술관 개관 기념 도록》, 1999

조효순 · 김미자 · 박민여 · 신혜순 · 류희경 · 김영재 · 최은수 ,《우리 옷 이천 년》, 미술문화 , 2001

최공호 · 박계리 · 고우리 · 진유리 · 김소정 ,《한국인의 신발 , 화혜》, 미진사 , 2015

최연우,《면복 : 군주의 덕목을 옷으로 표현하다》, 문학동네 , 2015

한국고문서학회,《의식주 살아 있는 조선의 풍경 : 조선 시대 생활사 3》, 역사비평사 , 2006

한국고문서학회,《조선 시대 생활사 12》, 역사비평사 , 2006

홍나영 · 장숙환 · 이경자 ,《우리 옷과 장신구》, 열화당 , 2003

論文

김소현,〈조선 시대 여인의 장삼에 대한 연구〉, 한국복식학회지 제 67 권 제 8 호 , 2017

김은정·김용서,〈강신무복의 전통성에 관한 연구 : 철릭을 중심으로〉, 한국무속학 제 4 집 , 2002

박가영,〈조선 시대 궁중정재복식의 디자인요소와 특성〉, 한국디자인포럼 , 2014

신혜성,〈조선 말기 폐백복식 (幣帛服飾) 에 관한 연구〉, 한복문화학회지 제 10 권 2 호 , 2007

유효순,〈조선 후기 성인 여성 머리 양식의 특성〉, 한국산학기술학회논문지 제 12 권 제 1 호 , 2011

이영애,〈조선 시대 망수와 익종어진에 나타난 망수 문양에 관한 연구〉, 아시아 민족조형학보 (民族造形學報) 제 18 집 , 2017

이온주,〈조선 시대 신부복의 이중 구조와 변천에 관한 연구〉, 한복문화학회지 제 9 권 제 3 호 , 2006

조성옥·윤천성,〈미인도에 나타난 조선 시대 기녀 트레머리 재현에 관한 연구〉, 뷰티산업연구 제 6 권 제 2 호 , 2012

최윤희,〈조선 시대 궁중검무 복식에 관한 연구〉, 건국대학교 디자인대학원 석사학위논문 , 2010

インターネットサイト

韓国国立古宮博物館 (日／英／韓／中) https://www.gogung.go.kr

韓国国立民俗博物館 (日／英／韓／中／独／仏／西) https://www.nfm.go.kr

韓国国立中央博物館 (日／英／韓／中) https://www.museum.go.kr

文化コンテンツコム (韓) http://www.culturecontent.com

ソウル大学奎章韓国学研究院 (日／英／韓／中) http://kyujanggak.snu.ac.kr

石宙善記念博物館 (英／韓) http://museum.dankook.ac.kr

ウリ歴史ネット (英／韓) http://contents.history.go.kr

韓国民族文化大百科事典 (韓) http://encykorea.aks.ac.kr

韓国伝統知識ポータル (英／韓) http://www.koreantk.com

日本語の書籍

『韓国時代劇・歴史用語事典』金井孝利著 , 学研 , 2013

『いまの韓国時代劇を楽しむための韓国王朝の人物と歴史』康熙奉著 , 実業之日本社 , 2018

『朝鮮王朝の衣装と装身具』張淑煥・原田美佳著 , 淡交社 , 2007

『韓国の服飾』杉本正年著 , 文化出版局 , 1983

『王妃たちの朝鮮王朝』尹貞蘭著 , 金容権訳 , 日本評論社 , 2010

『朝鮮史』李玉著 , 金容権訳 , 白水社 , 2008

『韓国服飾文化事典』金英淑著 , 中村克哉訳 , 東方出版 , 2008

『韓国服飾文化史』柳喜卿・朴京子著 , 源流社 , 1983

『韓国の文化』徐正洙著 , 森本勝彦訳 , ハンセボン刊 , 2006

翻訳者

鄭銀志（チョン・ウンジ）
日本女子大学被服学科卒業、同大学院で被服学専攻修士課程修了。
同大学で学術博士学位取得。
現在、県立広島大学人間文化学部国際文化学科教授。
東アジア比較文化関連科目を担当している。

日本語版版権所有

흑요석이 그리는 한복 이야기
(The story of Hanbok drawn by Heukyoseok)
by 우나영 (Wooh Na Young)
Copyright © 2019 우나영 (Wooh Na Young)
All rights reserved.
This Japanese edition was published by Maar-sha Publishing Co., Ltd.
PUBLISHERS in 2020 by arrangement with Hans Media through KCC
(Korea Copyright Center Inc.), Seoul and Japan UNI Agency, Inc., Tokyo.

イラストでわかる伝統衣装 韓服(ハンボク)・女性編
構造・髪型・装身具

2020 年 1 月 20 日　第 1 刷発行

著　　者　　禹 那英（ウ・ナヨン）
訳　　者　　鄭 銀志（チョン・ウンジ）
発 行 者　　田上 妙子
印刷・製本　シナノ印刷株式会社
発 行 所　　株式会社マール社
　　　　　　〒 113-0033
　　　　　　東京都文京区本郷 1-20-9
　　　　　　TEL　03-3812-5437
　　　　　　FAX 03-3814-8872
　　　　　　https://www.maar.com/

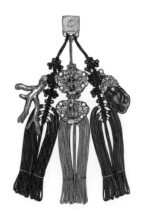

ISBN978-4-8373-0914-7　Printed in Japan
©Maar-sha Publishing Co., LTD., 2020

乱丁・落丁の場合はお取り替えいたします。

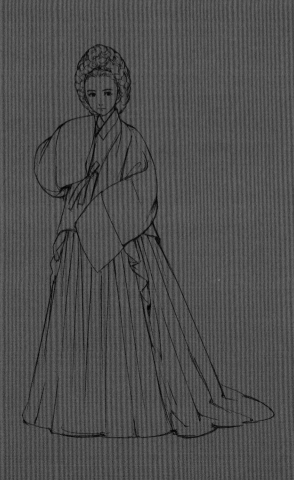